*本書では、一般的な時代区分に従い、左記のように掲載しています

【時代区分】

安土桃山時代……一五六八年～一六〇〇年

江戸時代前期……一六〇三年～一六八八年（慶長、明暦、寛文、延宝、天和など）*特に一六〇三年～一六四四年を江戸初期とする

*ただし、美術史の区分では、慶長年間（一五九六～一六一五）は安土桃山時代に属すとされる

江戸時代中期……一六八八年～一七八九年（元禄、享保、宝暦、明和、安永など）

江戸時代後期……一七八九年～一八六七年（寛政、文化、文政、天保、嘉永など）

*特に一八五四年～一八六八年を幕末とする（安政、万延、文久、元治、慶応）

明治時代………一八六八年～一九一二年

【「文様」と「模様」の表記について】

染織文化史の記述では、「文様」と「模様」が併用されていますが、本書では「文様」の表記を基準としています。ただし、「裾模様」「市松模様」などのように慣例化し、通称として定着している名称については「模様」の表記を用いました。

【用語解説】

●着物

小袖（こそで）……現代の和服の原型。広袖に対し、袖口が小さい着物のことを呼ぶ。かつては貴族の下着だったが、鎌倉時代から武家の表着として着用されはじめ、一般に広がる

振袖（ふりそで）……袖丈の長い小袖

中着（なかぎ）……小袖を重ねて着る時の間着の一種。打掛なしの着付けでは、上着と下着の間に着る小袖を指す

打掛（うちかけ）……着物の一番上に羽織る小袖。武家の女性の礼装として、室町時代に誕生。後に公家の日常着になった

薄物（うすもの）……絽や紗などでできた、盛夏に着る薄地の着物

単衣（ひとえ）……裏地の付いていない着物のこと

湯文字（ゆもじ）……女性が身に付ける肌に一番近い下着。腰巻とも呼ぶ

被衣（かつぎ）……婦人が外出時、頭から背にかけて被る衣服

帷子（かたびら）……麻布の単衣（ひとえ）

お端折（はしょり）……長着を腰のところでたくし上げ、腰紐を締める着方

御所解（ごしょどき）……御所風とは、京都御所に仕えた女官の風俗とされ、明治以降にこの言葉が生み出され使用された。古典的なものや風景文様が多い

友禅染（ゆうぜんぞめ）……糊置防染法による文様染めのひとつ。

鹿の子（かのこ）……絞り染めのひとつ。小さな白い丸形がばらばらに散っているところが、鹿の毛の斑点に似ていることに由来

●小物

白上げ（しろあげ）……糊などを置いて模様を白く染め抜く方法

菅笠（すげがさ）……菅（すげ）の葉で編んだ笠。日除けや雨除けのために頭に被る。

蛇の目傘（じゃのめがさ）……傘の中央と周縁とを紺や黒色等に染め、中間を白にする。この模様が蛇の目に似ている

はじめに

本書は、江戸時代の出版物「小袖雛形本(こそでひながたぼん)」に着想を得たファッションブックです。

「小袖雛形本」とは、江戸時代前期に出版が始まり、江戸後期頃まで幅広い階層の人々に親しまれた木版刷の冊子のこと。小袖(着物)の図案が一頁ごとに描かれており、発注の際の見本帳として使ったり、絵本として見て楽しむなどの用途がありました。

本書で紹介している着物は、実際に現存する江戸時代の着物がモデルです。松坂屋美術館様のご協力により、一般財団法人 J. フロントリテイリング史料館様から資料をお借りして作画しております。もし現代っ子が着てみたら?……というお遊びページもありますが、なるべく史実に近づけました。

ぜひ普段のコーディネートの参考にしていただければ嬉しく思います。染めや織りのこと、小袖の変遷、着用キャラクターは全て私の妄想ですが、今回は江戸~明治時代のコラムも多く入れました。

江戸初期から現代まで「きもの」がどのように繋がっていくか……など、ざっと展望できるような内容になっています。また、特典として小袖文様の素材もダウンロードできますので、ご興味のある方はぜひ活用してくださると嬉しいです。

江戸着物の美しさ、素晴らしさが少しでもお伝えできますように。

撫子凛

本書の見方

見開きページ右側が、『誰が袖図』のように、衣桁にかけた小袖のイラスト。ページ左側が、右側の小袖を着用した場合の人物イラストです。

当時の小袖着用者の資料はほとんど残っていないため（極力史実に近づけるよう努めましたが）、あくまで私の想像です。例えばどんな人物に着せてみたか、想像してみるのも面白いのではないでしょうか。

人物が着用している小袖の中には、文様がよく見えるようにアレンジを加えているものもあります

どんな階層の
どんな人物が
着ていたか

菊模様小袖

江戸時代前期

着物の題名 ─── 制作時代

文様や
素材についての説明

着こなしの
ポイントなど
※もし現代の子が江戸着物
を着てみたら？というお
遊びページもアリ

*桃山時代から江戸時代
にかけて流行した、種々
の豪華な女性の衣裳を
衣桁にかけた図のこと。
屏風などに描かれた

005

江戸時代のファッション誌・小袖雛形本とは？

江戸時代にはデザインを集めた図案集のことを、分野にかかわらず「雛形」と呼んでいました。当時は工芸品や絵画、彫刻や建築などさまざまな雛形本が発行されましたが、その中でも着物のデザインが描かれた「小袖雛形本」は最も刊行部数が多く、主に町方を中心に、幅広い層の支持を得ていた大人気ジャンルであったそうです。

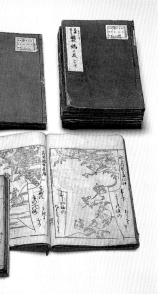

写真提供：一般財団法人 J.フロント リテイリング史料館

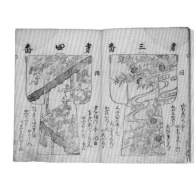

正徳雛形
正徳3年（一七一三年）

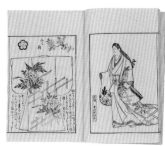

としの花
元禄4年（一六九一年）

「小袖雛形本」は、一頁に一点、小袖の背面の型に模様が描かれているものが一般的でした。余白には模様の題名や地色、加工法などの情報が記載されています。人々は、着物を呉服屋に発注するために「小袖雛形本」を見本帳として使ったり、娯楽のために見て楽しんだりしていました。

現存する最も古いもので寛文六年（一六六六）に刊行。その後も江戸時代を通して、主に京都を中心に刊行され続けました。ピークは貞享（一六八四～一六八八）から元禄（一六八八～一七〇四）、正徳（一七一一～一七一六）から享保（一七一六～一七三六）頃にかけて。天明（一七八一～一七八九）頃より後は、流行の中心が江戸に移り、絵画的なデザインよりも小紋や縞など渋い柄が好まれるようになったため、小袖雛形本の刊行は衰退してゆきました。

006

小袖雛形本のここがスゴイ！

古今東西、ファッション（流行）は、上流階級の特権でした。

民間においての流行の発生は、日本では十七世紀後半。ヨーロッパでは十八世紀後半頃のこと。

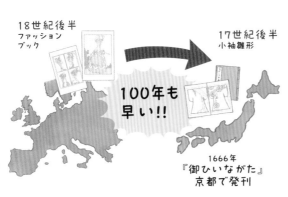

18世紀後半
ファッションブック

17世紀後半
小袖雛形

100年も早い!!

1666年
『御ひいながた』
京都で発刊

「ザ・レディス・マガジン」1770−1832年（イギリス）
「ギャルリー・デ・モード」1778−1787年（フランス）など

② 最先端の流行が載っておりブームを作るきっかけにもなった

例えば…

雛形本によって尾形光琳（おがたこうりん）の画風っぽいデザインが大流行。

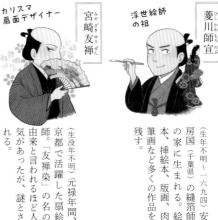

江戸中期
光琳模様と呼ばれ、
大ブームに！

（注）尾形光琳本人が手掛けたわけではないので雛形本では「光林」と記されていることが多い。

他にも、優美で秀逸なデザイン本はもちろん、奇抜なものや判じ物など、面白さを重視した本もあり、多種多様でした。

③ 当時の有名なデザイナーやイラストレーターが参加！

菱川師宣（ひしかわもろのぶ）
浮世絵師の祖

（生年不明〜一六九四）安房国（千葉県）の縫箔師の家に生まれる。絵本、挿絵本、版画、肉筆画など多くの作品を残す。

宮崎友禅（みやざきゆうぜん）
カリスマ扇面デザイナー

（生没年不明）元禄年間、京都で活躍した扇絵師。「友禅染」の名の由来と言われるほど人気があったが、謎とされる。

西川祐信（にしかわすけのぶ）
美人画人気絵師

（一六七一〜一七五〇）京都出身。江戸中期、独自の女性表現を確立し次世代に多大な影響を及ぼす。

江戸時代の人はこうして小袖雛形本を活用していた

客が呉服屋へ注文をするとき 見本帳として使う

小袖雛形本を見ながら、呉服屋さんに着物の誂えについて相談をしています。

絵本や読み物として見て楽しむ

現代のファッション雑誌の読者のように、江戸時代の女子たちも夢中になりました。

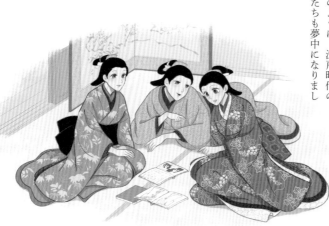

他にも、職人が着物制作の下絵として使うこともありました。加工法や染色などの情報が書いてあるものもあり、技術書としての役割を担っていました。

木版による出版という、メディアの発達によって全国的に情報が広がり、技術が底上げされ、服飾文化は爛熟期を迎えることになります。

植物、花

菖蒲と蓬に菊花模様小袖

桃山時代

菖蒲と蓬を組み合わせた文様と、菊の花を全体に散らした小袖。蓬は邪気を払い、菖蒲は「勝武」「尚武」「勝負」などと同音であることから縁起が良いとされ、武士に好まれた文様です。長寿のまじない、魔除けとしての役割もあり、五月五日の端午の節句の文様として用いられます。

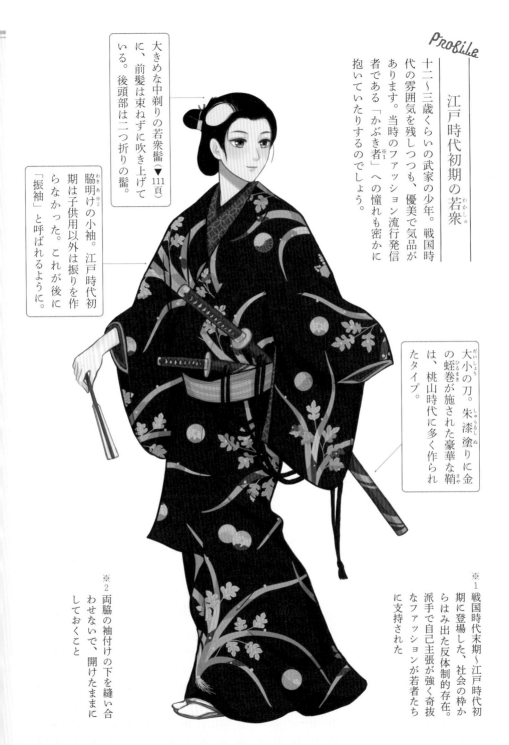

江戸時代初期の若衆

十二〜三歳くらいの武家の少年。戦国時代の雰囲気を残しつつも、優美で気品があります。当時のファッション流行発信者である「かぶき者」^{※1}への憧れも密かに抱いていたりするのでしょう。

大きめな中剃りの若衆髷（▼111頁）に、前髪は束ねずに吹き上げている。後頭部は二つ折りの髷。

脇明け^{※2}の小袖。江戸時代初期は子供用以外は振りを作らなかった。これが後に「振袖」と呼ばれるように。

大小の刀。朱漆塗りに金の蛭巻が施された豪華な鞘は、桃山時代に多く作られたタイプ。

※2 両脇の袖付けの下を縫い合わせないで、開けたままにしておくこと

※1 戦国時代末期〜江戸時代初期に登場した、社会の枠からはみ出た反体制的存在。派手で自己主張が強く奇抜なファッションが若者たちに支持された

斜め縞に山吹模様小袖

江戸時代前期

肩部分の鋭角的な縞と、腰から裾にかけての斜め縞の間から、山吹の花が姿をあらわしたようなデザインの小袖です。舶来品に多く見られた縞模様（▼44頁、47頁）は、当時とても先端的なデザインで、江戸前期では主に遊女が好みました。春を代表する植物である、山吹の花部分は、鹿の子絞りと型鹿の子で染められています。

＊型紙で鹿の子のような模様を作る技法。摺匹田（疋田）ともいう

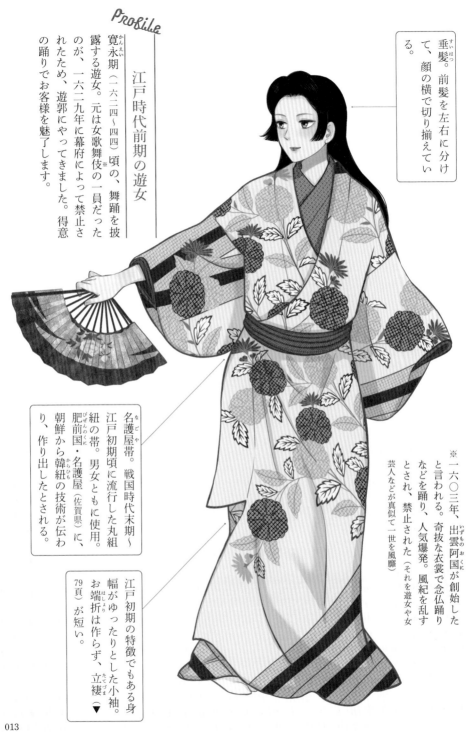

PRofile

江戸時代前期の遊女

寛永期（寛永（一六二四〜四四）頃の、舞踊を披露する遊女。元は女歌舞伎※の一員だったのが、一六二九年に幕府によって禁止されたため、遊郭にやってきました。得意の踊りでお客様を魅了します。

垂髪。前髪を左右に分けて、顔の横で切り揃えている。

名護屋帯。戦国時代末期〜江戸初期頃に流行した丸組紐の帯。男女ともに使用。肥前国・名護屋（佐賀県）に、朝鮮から韓紐の技術が伝わり、作り出したとされる。

江戸初期の特徴でもある身幅がゆったりとした小袖。お端折は作らず、立褄（79頁）が短い。▼

※一六〇三年、出雲阿国が創始したと言われる。奇抜な衣裳で念仏踊りなどを踊り、人気爆発。風紀を乱すとされ、禁止された（それを遊女や女芸人などが真似て一世を風靡）

013

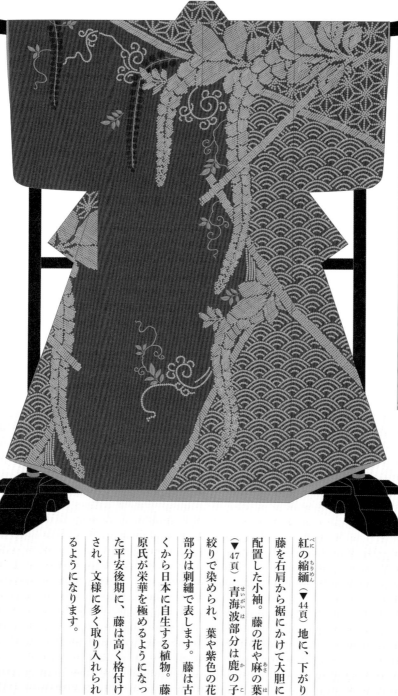

藤棚に青海波模様小袖

江戸時代前期

紅の縮緬（▼44頁）地に、下がり藤を右肩から裾にかけて大胆に配置した小袖。藤の花や麻の葉（▼47頁）・青海波部分は鹿の子絞りで染められ、葉や紫色の花部分は刺繍で表します。藤は古くから日本に自生する植物。藤原氏が栄華を極めるようになった平安後期に、藤は高く格付けされ、文様に多く取り入れられるようになります。

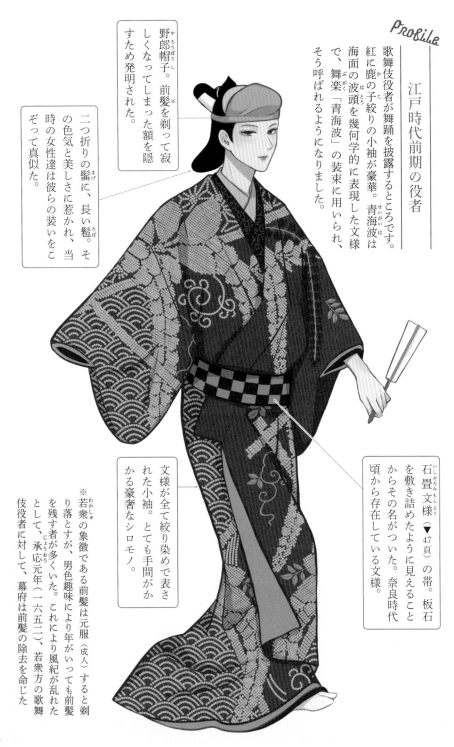

江戸時代前期の役者

歌舞伎役者が舞踊を披露するところです。紅に鹿の子絞りの小袖が豪華。青海波は海面の波頭を幾何学的に表現した文様で、舞楽「青海波」の装束に用いられ、そう呼ばれるようになりました。

野郎帽子。前髪を剃って寂しくなってしまった額を隠すため発明された。

二つ折りの髷(まげ)に、長い髱(たぼ)。その色気と美しさに惹かれ、当時の女性達は彼らの装いをこぞって真似た。

文様が全て絞り染めで表された小袖。とても手間がかかる豪奢なシロモノ。

石畳文様(いしだたみもんよう)(▼47頁)の帯。板石を敷き詰めたように見えることからその名がついた。奈良時代頃からその名がついている文様。

※若衆(わかしゅ)の象徴である前髪は元服(成人)すると剃り落とすが、男色趣味により年がいっても前髪を残す者が多くいた。これにより風紀が乱れたとして、承応元年(一六五二)、若衆方の歌舞伎役者に対して、幕府は前髪の除去を命じた

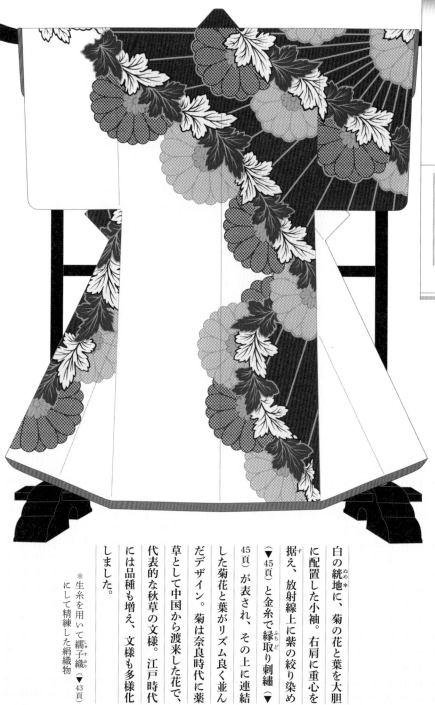

菊模様小袖
きく も よう こ そで

江戸時代前期

白の綸子地＊に、菊の花と葉を大胆
に配置した小袖。右肩に重心を
据え、放射線上に紫の絞り染め
（▼45頁）と金糸で縁取り刺繍（▼
ふち ど
45頁）が表され、その上に連結
した菊花と葉がリズム良く並ん
だデザイン。菊は奈良時代に薬
草として中国から渡来した花で、
代表的な秋草の文様。江戸時代
には品種も増え、文様も多様化
しました。

＊生糸を用いて繻子織（▼43頁）
し す おり
にして精練した絹織物

016

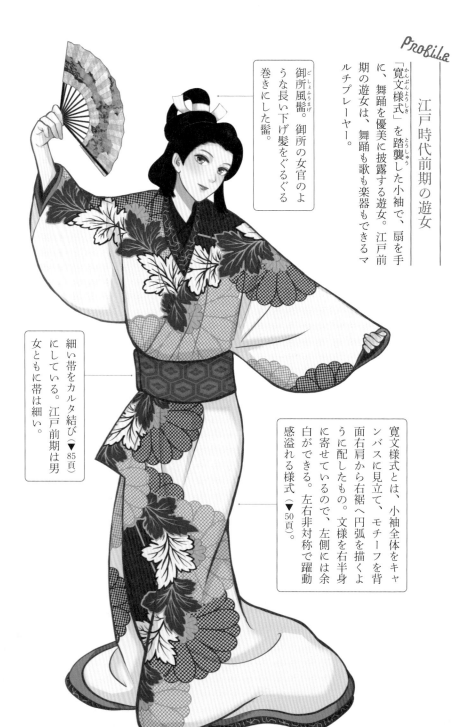

江戸時代前期の遊女

「寛文様式」を踏襲した小袖で、扇を手に、舞踊を優美に披露する遊女。江戸前期の遊女は、舞踊も歌も楽器もできるマルチプレーヤー。

御所風髷。御所の女官のような長い下げ髪をぐるぐる巻きにした髷。

細い帯をカルタ結び（▼85頁）にしている。江戸前期は男女ともに帯は細い。

寛文様式とは、小袖全体をキャンバスに見立て、モチーフを背面右肩から右裾へ円弧を描くように配したもの。文様を右半身に寄せているので、左側には余白ができる。左右非対称で躍動感溢れる様式（▼50頁）。

017

紫色の綸子（▼44頁）地に、蝶と藤巴を肩から左袖にかけて配置した小袖です。（渦を巻くような模様は「巴文」*と呼ばれる。）右袖と腰から裾にかけては松林が表現されており、スッと伸びる道は海辺へと続いているかのよう。

藤は、繁殖力の強い植物で、花房の形が稲穂に似ていることから豊作の象徴ともいわれます。

＊巴文は古くから存在し、渦巻きの水や電光や勾玉の形など諸説ある。平安後期～鎌倉時代に流行

018

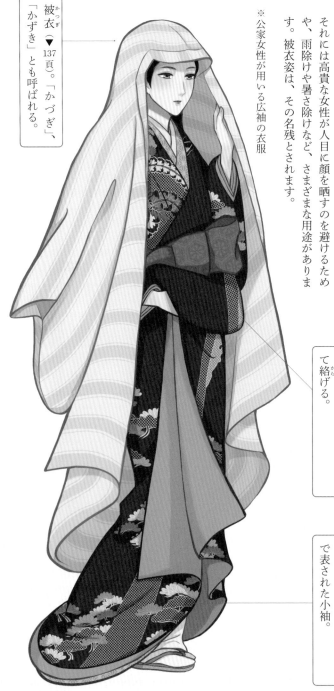

江戸時代前期頃の上流婦人

京都の裕福な商家の若奥様。被衣（かつぎ）を被り、お供を連れて優雅に外出です。被衣を頭に被る外出着がありました。平安時代中期〜鎌倉時代には「壺装束（つぼしょうぞく）」という、桂（うちき）※を頭に被る外出着がありました。

それには高貴な女性が人目に顔を晒すのを避けるためや、雨除けや暑さ除けなど、さまざまな用途があります。被衣姿は、その名残とされます。

※公家女性が用いる広袖の衣服

被衣（かつぎ）（▼137頁）。「かづぎ」、「かずき」とも呼ばれる。

亀甲文様（きっこう）（▼47頁）の帯を前結びに。小袖の長い裾をひきずらないよう、手で持って絡げる。

鹿の子絞り（かのこしぼり）と刺繍（▼45頁）で表された小袖。

江戸時代中期

紅梅色_{こうばい}の綸子_{りんず}（▼44頁）地に、桜の立木模様_{たちき}（▼50頁）と文字をあしらった振袖。刺繍（▼45頁）や型鹿の子_{かたかのこ}（▼12頁）で、生命力溢れる桜の花を表現しています。

桜を栽培、観賞する習慣は平安時代より始まり、十二世紀頃から服飾の文様に用いられるようになりました。室町～桃山時代以降には桜の種類も増え、デザインも多様化します。

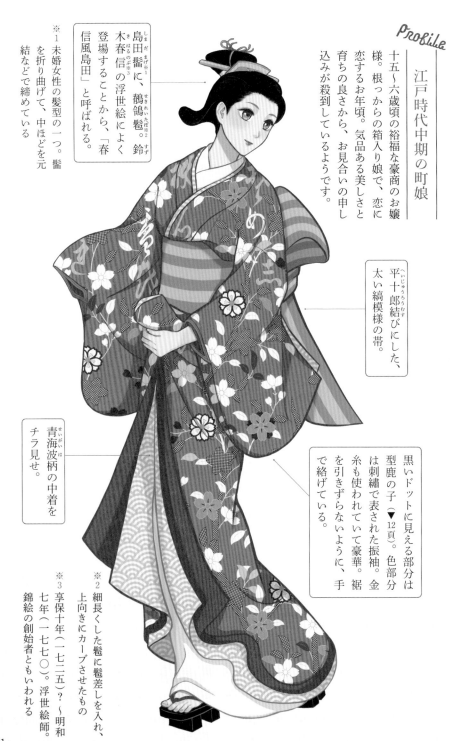

江戸時代中期の町娘

十五〜六歳頃の裕福な豪商のお嬢様。根っからの箱入り娘で、恋に恋するお年頃。気品ある美しさと育ちの良さから、お見合いの申し込みが殺到しているようです。

平十郎結びにした、太い縞模様の帯。

島田髷に、鶴鶏髷。鈴木春信の浮世絵によく登場することから、「春信風島田」と呼ばれる。

※1 未婚女性の髪型の一つ。髷を折り曲げて、中ほどを元結などで締めている

黒いドットに見える部分は型鹿の子（▼12頁）。色部分は刺繍で表された振袖。金糸も使われていて豪華。裾を引きずらないように、手で絡げている。

青海波柄の中着をチラ見せ。

※2 細長くした鬢に鬢差しを入れ、上向きにカーブさせたもの

※3 享保十年（一七二五）？〜明和七年（一七七〇）。浮世絵師。錦絵の創始者ともいわれる

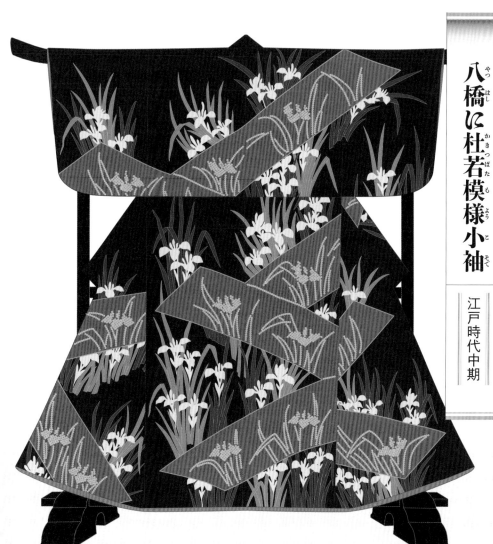

八橋に杜若模様小袖

江戸時代中期

納戸色（▼40頁）の縮緬（▼44頁）地に、八橋と杜若が描かれた小袖。八橋に杜若は江戸時代以降に好まれた定番の文様。『伊勢物語』第九段の東下り（都を煩わしく思った男が東国へ下るが、その途中の三河国八橋にて、杜若の咲く水辺で望郷の「か・き・つ・ば・た」の文字が入った和歌を詠む）のシーンをイメージしています（▼48頁）。

江戸時代中期の町娘

十六〜七歳頃の町娘、初夏の装い。実は週に数回、浅草の水茶屋で働く評判の看板娘。当時、茶屋娘など民間の可愛い看板娘はアイドル的存在でした。なんと武家の殿方に見初められ、玉の輿にのることも。

笄髷（こうがいまげ）に、鶺鴒髱（せきれいたぼ）（▼21頁）。突き出して跳ね上がるような髱は、セキレイの尾の形に似ていることからそう呼ばれる。

三筋格子（みすじごうし）（経（たて）と緯（よこ）の三筋縞（みすじじま）を組み合わせた柄）の帯を平十郎結び（へいじゅうろうむすび）。

友禅染（ゆうぜんぞめ）（▼45頁）と鹿の子絞り（かきつばた）（▼45頁）を用いて、八橋（やつはし）と杜若（かきつばた）を描き表した小袖。染め抜かれた花の部分が、生地の納戸色（なんどいろ）に映えて鮮やか。

捻じ麻（ねじあさ）の葉文様（はもんよう）の蹴出し（けだし）（中着（なかぎ））。

納戸色（なんどいろ）といっても、元々はもう少し鮮やかだったのではと想像して描いています

雪持ち笹模様小袖

江戸時代中期

滅紫色（▼40頁）の縮緬（▼44頁）地に、雪が積もった笹（▼46頁）が描かれた小袖。雪は豊作の前兆と信じられてきたことから、吉兆を表す文様として古くから愛されてきました。笹は、竹の一種で丈の短いものの総称のこと。竹は神聖な植物として、中国では歳寒三友*の一つに数えられます。

＊文人画で人気の画題

024

PROFILE

江戸時代中期の町方婦人

菅笠姿の外出着。今日は参詣がてら物見遊山。笠は古い時代から雨具として用いられていました。江戸時代では雨雪を防いだり、陽射しを遮るためなど男女ともに広く愛用されます。

菅笠（すげがさ）
菅を糸と針で笠の骨格に縫いとめて作られている。円盤形、円錐形など。

※1 スゲ属の植物。水辺や湿地に群生する。古くから笠の材料として活用されてきた

雪持ち笹（▼46頁）の小袖。
竹文様は飛鳥時代の工芸品にも使われ、一般化されたのは室町時代以降のこと。

しごき帯。裾を引きずらないように、絡げて固定するための布。

露芝文様（※2）の帯をだらり結び（▼85頁）。

※2 細い三日月のような形の芝草に、露が玉になって降りた様子が描かれたもの

025

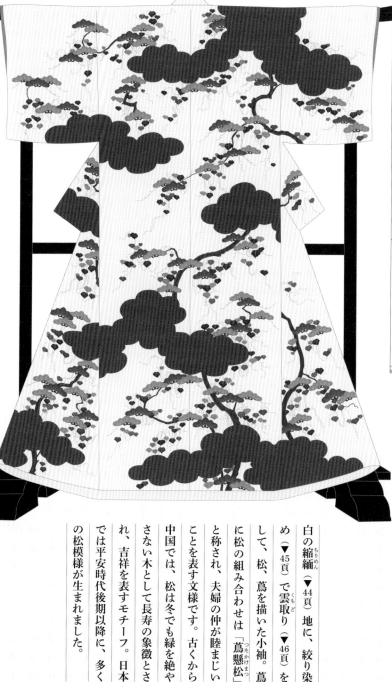

雲間に松蔦模様小袖

江戸時代中期

白の縮緬（ちりめん）（▼44頁）地に、絞り染め（▼45頁）で雲取り（▼46頁）をして、松、蔦を描いた小袖。蔦に松の組み合わせは「蔦懸松（つたかけまつ）」と称され、夫婦の仲が睦まじいことを表す文様です。古くから中国では、松は冬でも緑を絶やさない木として長寿の象徴とされ、吉祥を表すモチーフ。日本では平安時代後期以降に、多くの松模様が生まれました。

026

Profile

江戸時代中期の通人

通人とは、遊里での遊びに精通した者のこと。特に羽織は脱ぎ着する機会が多いので、羽織の裏（羽裏＝はうら＝の生地）を凝ることが粋とされました。一見地味な装いでも、見えないところにこだわる美意識は江戸人のロック魂です。幕府からの贅沢禁止令も何のその。

髷（まげ）は疫病本多（やくびょうほんだ）。

▼111頁。

黒無地の羽織。羽織とは、長着の上にはおって着る短い丈の衣服。元になった胴服（どうふく）※は室町時代からある。小袖の一般化と相まって江戸時代初期に急速に発展し、普及した。

※羽織の原形。室町末期〜江戸初期に武将などが用いた。簡略的に着るラフな衣服

地味な着物に鮮やかな赤の帯は腹切り帯と呼ばれ、通人に好まれた。

縞の小袖。

組亀甲（くみきっこう）文様の中着。

気に入った古着の布を羽織裏に仕立てた…という設定（創作）です

027

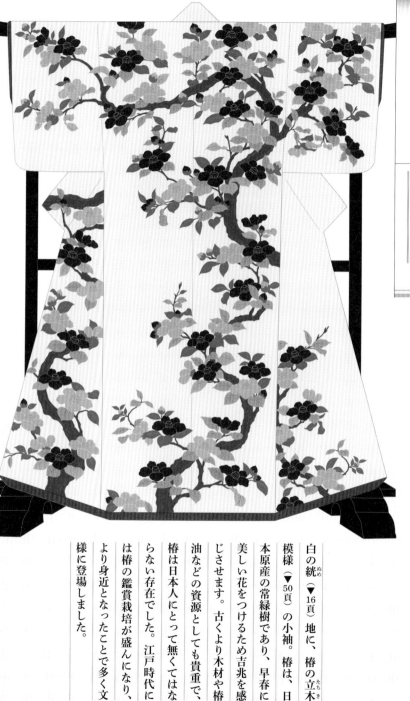

椿（つばき）模（も）様（よう）小（こ）袖（そて）

江戸時代中期

白の綸（ぬめ）子（▼16頁）地に、椿の立木（たちき）模様（▼50頁）の小袖。椿は、日本原産の常緑樹であり、早春に美しい花をつけるため吉兆を感じさせます。古くより木材や椿油などの資源としても貴重で、椿は日本人にとって無くてはならない存在でした。江戸時代には椿の鑑賞栽培が盛んになり、より身近となったことで多く文様に登場しました。

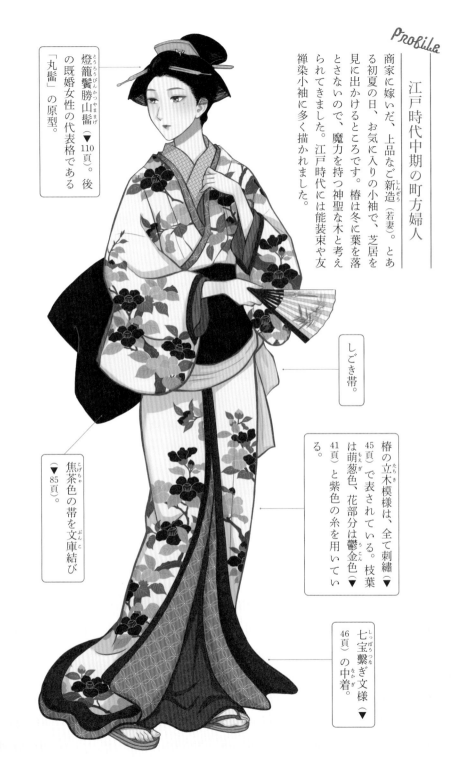

Profile

江戸時代中期の町方婦人

商家に嫁いだ、上品なご新造（若妻）。とある初夏の日、お気に入りの小袖で、芝居を見に出かけるところです。椿は冬に葉を落とさないので、魔力を持つ神聖な木と考えられてきました。江戸時代には能装束や友禅染小袖に多く描かれました。

燈籠鬢勝山髷（▼110頁）。後の既婚女性の代表格である「丸髷」の原型。

しごき帯。

焦茶色の帯を文庫結び（▼85頁）。

椿の立木模様は、全て刺繍（▼45頁）で表されている。枝葉は萌葱色、花部分は鬱金色（▼41頁）と紫色の糸を用いている。

七宝繋ぎ文様（▼46頁）の中着。

029

格子に梅樹秋草模様帷子

江戸時代中期

白の麻（▼42頁）地に、背面右側裾から立ち上がる梅の樹と秋草が描かれた帷子。籬を表した藍染の格子（▼47頁）に絡まる梅、菊、萩の花が華やかです。帷子は、おもに夏に着用する単衣で麻製の小袖のことを指し、汗取りとしての役割もありました。秋草を描くことで、涼を呼び込みます。

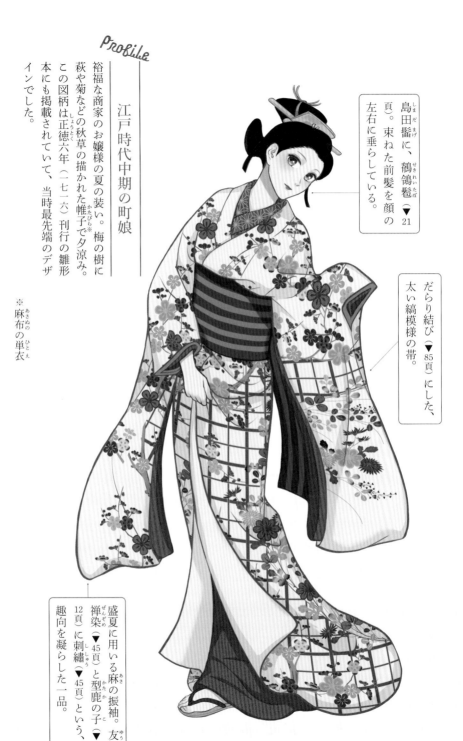

Profile

江戸時代中期の町娘

裕福な商家のお嬢様の夏の装い。梅の樹に萩や菊などの秋草の描かれた帷子※で夕涼み。この図柄は正徳六年（一七一六）刊行の雛形本にも掲載されていて、当時最先端のデザインでした。

※麻布の単衣

島田髷に、鶴鶺髻（▼21頁）。束ねた前髪を顔の左右に垂らしている。

だらり結び（▼85頁）にした、太い縞模様の帯。

盛夏に用いる麻の振袖。友禅染（▼45頁）と型鹿の子（▼12頁）に刺繍（▼45頁）という、趣向を凝らした一品。

花卉模様更紗間着（かきもようさらさあいぎ）

江戸時代中期～後期

十七世紀～十八世紀初期にかけてインドで作られた木綿布（もめんふ）（▼42頁）を使って仕立てられた小袖。更紗（さらさ）*1 は、おもに花卉（かき）*2、花樹、鳥獣などが描かれ、異国風のデザインが人気を呼びました。やがて日本でも模倣されるようになり（和更紗と呼ばれる）十八世紀後半にはデザイン画集が出版されるほど、人々からの関心が高かったようです。

*1 室町時代末期以降にタイ、インドネシア、インドなどから輸入された。「sarasa」はポルトガル語で木綿布を意味している

*2 観賞用の草花のこと

032

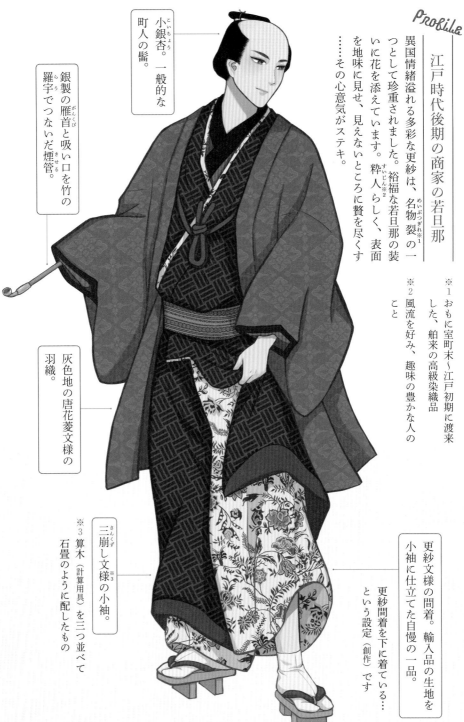

江戸時代後期の商家の若旦那

異国情緒溢れる多彩な更紗は、名物裂※1の一つとして珍重されました。裕福な若旦那の装いに花を添えています。粋人※2らしく、表面を地味に見せ、見えないところに贅を尽くす……その心意気がステキ。

※1 おもに室町末～江戸初期に渡来した、舶来の高級染織品。輸入品

※2 風流を好み、趣味の豊かな人のこと

小銀杏。一般的な町人の髷。

銀製の雁首と吸い口を竹の羅宇でつないだ煙管。

灰色地の唐花菱文様の羽織。

更紗文様の間着。輸入品の生地を小袖に仕立てた自慢の一品。

更紗間着を下に着ている……という設定（創作）です

三崩し文様の小袖。

※3 算木（計算用具）を三つ並べて石畳のように配したもの

033

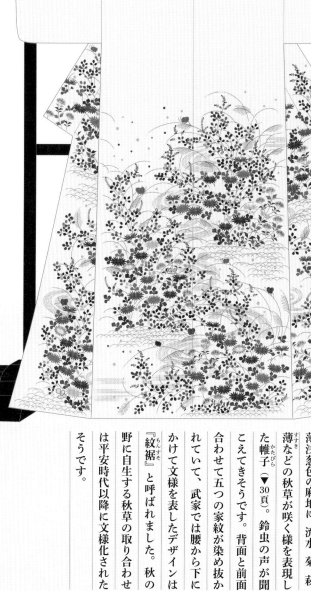

虫の音模様帷子

<ruby>虫<rt>むし</rt></ruby>の<ruby>音<rt>ね</rt></ruby><ruby>模<rt>も</rt></ruby><ruby>様<rt>よう</rt></ruby><ruby>帷<rt>かた</rt></ruby><ruby>子<rt>びら</rt></ruby>

江戸時代後期

薄浅葱色の麻地に、流水、菊、萩、薄などの秋草が咲く様を表現した帷子（▼30頁）。鈴虫の声が聞こえてきそうです。背面と前面合わせて五つの家紋が染め抜かれていて、武家では腰から下にかけて文様を表したデザインは『紋裾』と呼ばれました。秋の野に自生する秋草の取り合わせは平安時代以降に文様化されたそうです。

034

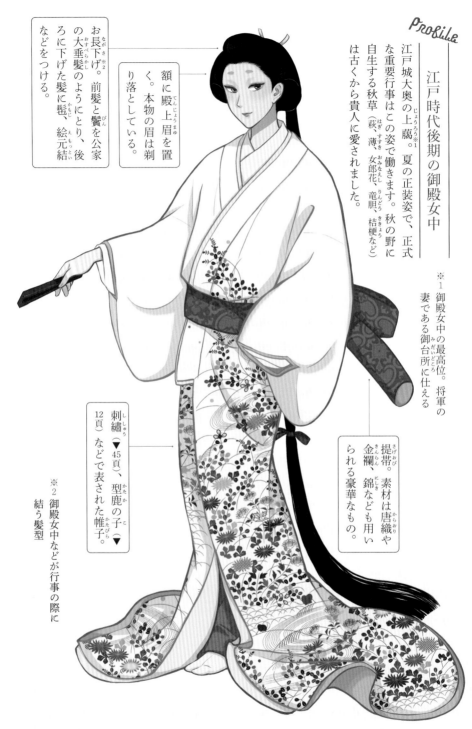

江戸時代後期の御殿女中

江戸城大奥の上﨟※1。夏の正装姿で、正式な重要行事はこの姿で働きます。秋の野に自生する秋草（萩、薄、女郎花、竜胆、桔梗など）は古くから貴人に愛されました。

※1 御殿女中の最高位。将軍の妻である御台所に仕える

お長下げ※2。前髪と鬢を公家の大垂髪のようにとり、後ろに下げた髪に鬢、絵元結などをつける。

額に殿上眉を置く。本物の眉は剃り落としている。

刺繍（▼45頁）、型鹿の子（▼12頁）などで表された帷子。

提帯。素材は唐織や金襴、錦なども用いられる豪華なもの。

※2 御殿女中などが行事の際に結う髪型

035

雪持ち南天に文字模様小袖

江戸時代後期

浅葱色の縮緬（▼44頁）地に、雪持ち南天と文字（▼48頁）模様があしらわれた小袖。『和漢朗詠集』下巻に載る、詠み人知らず「君が代は／千代にやちよに／さされ石の／いはほとなりて／苔のむすまて」の一部がデザインされています。南天は「難を転じて福となす」に通じることから、厄除けの木として知られています。

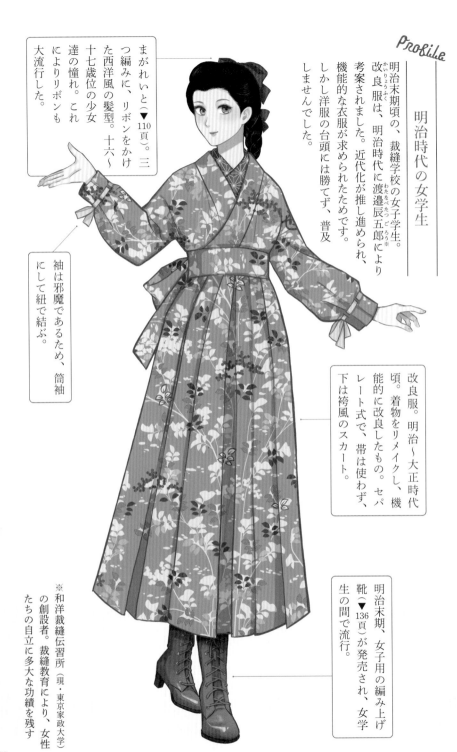

PROFILE

明治時代の女学生

明治末期頃の、裁縫学校の女子学生。改良服は、明治時代に渡邉辰五郎※により考案されました。近代化が推し進められ、機能的な衣服が求められたためです。

しかし洋服の台頭には勝てず、普及しませんでした。

改良服。明治〜大正時代頃。着物をリメイクし、機能的に改良したもの。セパレート式で、帯は使わず、下は袴風のスカート。

明治末期、女子用の編み上げ靴（▼136頁）が発売され、女学生の間で流行。

まがれいと（▼110頁）。三つ編みに、リボンをかけた西洋風の髪型。十六〜十七歳位の少女達の憧れ。これによりリボンも大流行した。

袖は邪魔であるため、筒袖にして紐で結ぶ。

※和洋裁縫伝習所（現・東京家政大学）の創設者。裁縫教育により、女性たちの自立に多大な功績を残す

037

垣根（かき）に菊（きく）模様（もよう）小袖（こそで）

江戸時代前期

紺色の綸子（りんず）（▼44頁）地に、竹の垣根（籬）（まがき）と菊が絡まっている様子がデザインされている小袖。

籬と菊は、鎌倉時代から定番の組合せです。この小袖の文様の組合せは、中国の文学者である陶淵明（とうえんめい）（三六五〜四二七）の漢詩『飲酒』の中にある、「采菊東籬下（菊を采る東籬（とうり）の下（もと）」→

【訳】東側の籬のもとで菊を摘み」という一節を表しています。

038

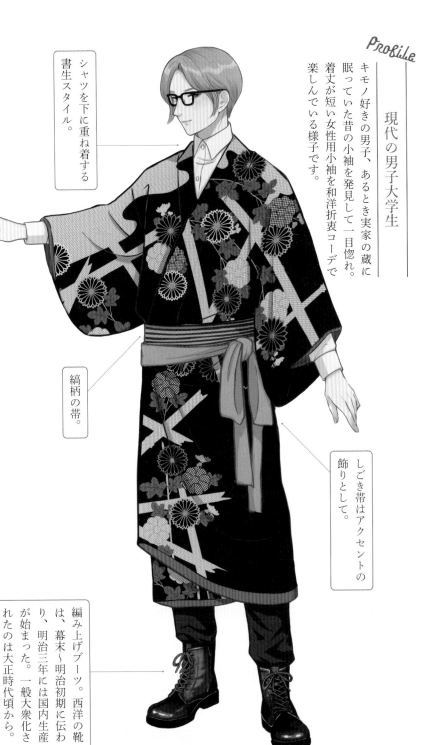

Profile

現代の男子大学生

キモノ好きの男子、あるとき実家の蔵に眠っていた昔の小袖を発見して一目惚れ。着丈が短い女性用小袖を和洋折衷コーデで楽しんでいる様子です。

シャツを下に重ね着する書生スタイル。

縞柄の帯。

しごき帯はアクセントの飾りとして。

編み上げブーツ。西洋の靴は、幕末〜明治初期に伝わり、明治三年には国内生産が始まった。一般大衆化されたのは大正時代頃から。

江戸着物の色

赤系

江戸時代の赤い染料として紅花があります。黄色い紅花からとれる赤い色素の量はごく僅かで、濃い赤色をした紅の着物はとても高価でした。奢侈禁止令により、庶民は紅の着物の着用を禁じられていました。

赤香色（あかこういろ）	猩々緋（しょうじょうひ）	臙脂色（えんじいろ）	桃色（ももいろ）	撫子色（なでしこいろ）	一斤染（いっこんぞめ）
蘇比（そひ）	紅緋（べにひ）	真朱（しんしゅ）	紅梅色（こうばいいろ）	銀朱（ぎんしゅ）	牡丹（ぼたん）
代赭色（たいしゃいろ）	黄丹（おうに）	小豆色（あずきいろ）	桜色（さくらいろ）	弁柄（べんがら）	曙色（あけぼのいろ）
退紅（あらぞめ）	韓紅（からくれない）	珊瑚色（さんごいろ）	鴇色（ときいろ）	今様色（いまようしょく）	紅（くれない）

紫系

紫色は古くから高貴な色とされ、濃紫のように天皇や皇族にのみ許された色もありました。江戸紫は歌舞伎の助六が巻いた鉢巻の色として江戸っ子に人気を博し、京都で染められた京紫の色と対比して語られました。

京紫（きょうむらさき）	菖蒲色（しょうぶいろ）	紫苑色（しおんいろ）	紺青色（こんじょういろ）
紫紺（しこん）	杜若（かきつばた）	濃紫（こむらさき）	藤色（ふじいろ）
紅藤（べにふじ）	江戸紫（えどむらさき）	董色（すみれいろ）	藤紫（ふじむらさき）
滅紫（けしむらさき）	似紫（にせむらさき）	二藍（ふたあい）	桔梗色（ききょういろ）

青系

江戸時代は藍染が普及し、青系の色は江戸っ子が着る木綿の着物の色として身近な色でした。藍染の青は染色の回数で色の濃淡が変わり、瓶覗、浅葱、藍、紺、褐色、鉄紺色など、様々な色合いが生み出されました。

縹色（はなだいろ）	群青色（ぐんじょういろ）	藍色（あいいろ）	水浅葱（みずあさぎ）
露草色（つゆくさいろ）	紺（こん）	納戸色（なんどいろ）	水色（みずいろ）
白群（びゃくぐん）	褐色（かちいろ）	青磁色（せいじいろ）	瓶覗（かめのぞき）
鉄紺色（てつこんいろ）	瑠璃色（るりいろ）	空色（そらいろ）	浅葱色（あさぎいろ）

江戸着物の色

黄系

黄は染料の種類が多く、薄の仲間の苅安や山吹、鬱金など、染料から色の名前がついたものもあります。また、高貴な色としても考えられ、黄櫨染は天皇の装束に使われました。玉子色は江戸時代に流行ったそうです。

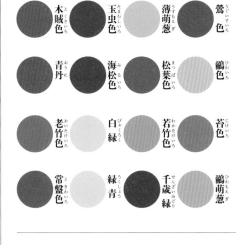

朽葉色(くちばいろ)	鬱金色(うこんいろ)	黄橡(きつるばみ)	芥子色(からしいろ)
黄土色(おうどいろ)	洗柿(あらいがき)	藤黄(とうおう)	樺色(かばいろ)
山吹色(やまぶきいろ)	苅安(かりやす)	黄櫨染(こうろぜん)	洒落柿(しゃれがき)
玉子色(たまごいろ)	黄檗(きはだ)	砥粉色(とのこいろ)	琥珀色(こはくいろ)

緑系

自然の色として身近で着物にもよく使われています。鮮やかな着物の緑色は草木の緑色をそのまま染めて出すことは難しく、藍の青に苅安などの黄色い染料を混ぜ、その割合によってさまざまな色が作られました。

鴬色(うぐいすいろ)	薄萌葱(うすもえぎ)	玉虫色(たまむしいろ)	木賊色(とくさいろ)
鶸色(ひわいろ)	松葉色(まつばいろ)	海松色(みるいろ)	青丹(あおに)
苔色(こけいろ)	若竹色(わかたけいろ)	白緑(びゃくろく)	老竹色(おいたけいろ)
鶸萌葱(ひわもえぎ)	千歳緑(せんざいみどり)	緑青(ろくしょう)	常盤色(ときわいろ)

茶系

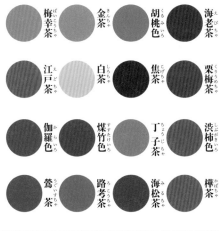

奢侈禁止令の下で、着ることが許されていた茶色と鼠色は江戸時代に多くの色のバリエーションが生み出されました。歌舞伎役者にちなんだ色名もあり、渋好みの江戸っ子達に大人気でした。

海老茶(えびちゃ)	胡桃色(くるみいろ)	金茶(きんちゃ)	梅幸茶(ばいこうちゃ)
栗梅茶(くりうめちゃ)	焦茶(こげちゃ)	白茶(しろちゃ)	江戸茶(えどちゃ)
渋柿色(しぶがきいろ)	丁子茶(ちょうじちゃ)	煤竹色(すすたけいろ)	伽羅色(きゃらいろ)
樺茶(かばちゃ)	海松茶(みるちゃ)	路考茶(ろこうちゃ)	鴬茶(うぐいすちゃ)

白、黒、鼠系

白と黒は、江戸時代でもとても重要な色。現代においても白は女の嫁入り衣装でもあります。鼠色も茶色と同じくらい種類が多く、「四十八茶百鼠」と言われたほどです。

- 梅鼠(うめねずみ)
- 利休鼠(りきゅうねずみ)
- 銀鼠(ぎんねずみ)
- 白鼠(しろねずみ)
- 灰汁色(あくいろ)
- 鈍色(にびいろ)
- 胡粉(ごふん)
- 消炭色(けしずみいろ)

生地と織り方の種類

絹 silk

江戸時代の前半、絹織物に使われる生糸は清からの輸入に頼っていましたが、幕府が国内での養蚕を推奨し、生産が盛んになると、江戸時代後半には輸出するまでに発展しました。

光沢のある上等な絹織物は贅沢品で、庶民が着ることはできませんでしたが、生糸にできない屑繭などから作られた紬は庶民も着ることが許されていました。この本に載っている小袖のうち、解説に縮緬（ちりめん）・綸子地（りんず）、縮緬地、絖地（ぬめ）、平絹地（ひらぎぬ）などとあるものには絹が使われています。

「真綿」とは蚕の繭

紛らわしいですが、防寒着の綿入れ（▼80頁、137頁）などに入っている「真綿」は、絹と同じく蚕の繭からできています。生糸に向かない屑繭を煮て引き伸ばし、乾燥させたもので、本来「ワタ」といえばこの真綿。

一方「木綿」は、明から伝わり室町時代に栽培が始まった植物。木綿と真綿は全くの別物です。

木綿 cotton

木綿は、江戸時代に一気に広まった素材でした。奢侈禁止令によって、庶民は絹の着物が禁止され、木綿と麻の着物に限られました。中でも木綿は丈夫で、吸水性や通気性に優れ、肌触りも良いことなどから、それまで主に使われていた麻に代わって定着していきました。また、木綿は糸作りや染めのしやすさもあり、その普及を後押ししました。さまざまな理由から急速に木綿は普及し、需要が増えたことで木綿の生産は産業になり、江戸時代の社会も大きく変えました。

麻 hemp

麻は日本での歴史が古く、古代から衣服や日常的に使う布製品に使われてきました。江戸時代に木綿が普及するまで、庶民の着物の素材は主に麻でした。「麻」の中にも種類があり、苧麻（からむし）、大麻、亜麻、黄麻などが含まれています。

麻でできた布は出来によって上布（▼44頁）・中布・下布に分けられ、特に上布は高級品として幕府や藩候へ献上されました。江戸時代の武士の上下（かみしも）（裃）や帷子（▼31頁）にも用いられています。また神事に用いられることも多く、横綱のしめ縄などにも使われています。

生地と織り方の種類

葛 kudzu

葛の蔓を蒸して、皮を剥いで干したものを糸にする。葛布はおもに武士に好まれ、裃や道中着などに用いられた

藤 wisteria

藤の蔓を煮て細く裂いて糸にして織る。藤布と呼ばれ、縄文時代から身近な生地だったが、麻や木綿の普及により、数は少なくなった

羊毛 wool

南蛮貿易によって伝わる。足袋や印籠下げなどに使用されたが高級品で、江戸時代には輸入に頼っていた

和紙 washi

和紙で作られた着物は紙子や紙衣といい、胴衣や羽織が作られた。和紙に柿渋を塗ったものや、一旦、糸にして生地にしたものがある

織り方の種類

着物の生地は以下の四種類の織り方の組み合わせや変形の織り方によって模様が作られています。

平織（ひらおり）

糸を1本ずつ交互に組み合わせたシンプルな織り方。丈夫で破れにくい。紬や縮緬（▼44頁）などがある

綾織（あやおり）

タテヨコの糸を織り目が斜めに出るように織ったもの。厚手の生地が作れる。唐織などがある

繻子織（しゅすおり）

糸を一定の間隔で交差させたもの。交差させた箇所が目立たず、生地に光沢が出る。綸子や緞子（▼44頁）などがある

搦織（からみおり）（捩織）（もじりおり）

タテヨコの糸を絡ませて隙間を作って織ったもの。薄い生地で通気性が良いのが特徴。紗や絽（▼68頁）などがある

織物の種類

column

織物の種類

織物とは、機織りで糸を織って作られた布のことです。その多くは、先染めといって、先に糸を染めて、織ることによって模様が作られています。前ページにある四種類の織り方を組み合わせることによって、さまざまな織物が生まれました。

縮（ちぢみ）

細かな皺（しぼ）ができるように加工して織られる。素材は木綿・麻など。夏の着物に用いられた

上布（じょうふ）

苧麻（からむし）を使った上等な麻織物。庶民の普段着と区別するため、上布と呼ばれ、武士の裃（かみしも）などに使われた

絣（かすり）

かすれたような文様が特徴。絹・木綿・麻などが使われる。庶民の衣料として発展

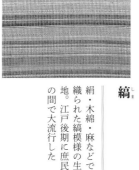

縞（しま）

絹・木綿・麻などで織られた縞模様の生地。江戸後期に庶民の間で大流行した

縮緬（ちりめん）

最高級の絹織物。絹で織られるので縮よりも柔らかい。友禅染や小紋の生地に使われる

紬（つむぎ）

生糸の生産時に出る屑繭で作る真綿の糸で織った絹織物。結城紬や大島紬などがある

天鵞絨（びろうど）

絹糸で織られた添毛織物。十六世紀前半にポルトガルより伝来し、マントなどに使われた

綸子（りんず）

最高級の絹織物。生地は薄く、光沢があり、地模様が浮き出ている。

緞子（どんす）

絹織物。生地は厚く、先染めした糸で模様を織り出す。帯に使われることが多い。技法は中国やオランダから伝来

写真提供：一般財団法人 J.フロント リテイリング史料館

染物の種類

織られた生地に後から染める方法を後染めといいます。染物はこの後染めで作られています。筆や糊を使って図案を描く方法や型を使う方法など、染物にもいくつもの種類があります。

加飾

加飾とは、染め織りに加えて、生地に装飾を施すこと。さらに華やかさが増します。

染めと加飾の種類

友禅染（ゆうぜんぞめ）
筆による着彩と糊で図案を描く。この方法により、着物に描ける絵柄の幅は格段に広がった

型染（かたぞめ）
型紙で文様を染める。小紋などに使われた。鹿の子絞りのように見える型染は型鹿の子という

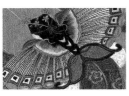

刺繍（ししゅう）
生地にさまざまな糸を縫い付けて図案を描く。日本では平安時代以降、用いられている

板締め（いたじめ）
文様が彫られた凸凹の板を使って、布を挟んで染める。凸部分の文様が白く残る

絞り（しぼり）
生地の一部を糸でくくって色を染める。くくった部分が白く残る。代表的なものは鹿の子絞り

摺箔（すりはく）
金箔や銀箔を生地に貼ること。型紙を敷いて糊を置き、箔を貼って文様を作る

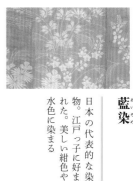

藍染（あいぞめ）
日本の代表的な染物。江戸っ子に好まれた。美しい紺色や水色に染まる

白上げ（しろあげ）
糊を生地に塗り、乾燥してから染料を注ぐことで、糊部分を白く抜く

文様

おもな文様

江戸時代には、さまざまな新しい文様が生み出されました。それらの文様は、多くの人たちに取り入れられ、世界初の流行（モード）の始まりとも考えられるほどでした。文様の図案には、森羅万象や遊び心が込められ、身分関係なく人々を愉しませました。

雪持ち
草木に雪が積もった様子を文様にしたもの
【例】雪持笹

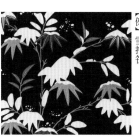

丸
図案を円形に配置したもの
【例】花丸

流し（流水）
水に流れる花などを文様にしたもの
【例】桜流し

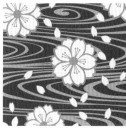

捻じ
中心から捻ったように描いたもの
【例】捻じ梅

尽くし
同じ種類の図案を集めた文様のこと
【例】宝尽くし

散らし
基本の図案を全体に散らすようにしたもの
【例】松葉散らし

繋ぎ
基本の図案を隙間なく並べた文様。一部が欠けたものを「破れ」、一部を崩したものを「崩し」という
【例】卍崩し（紗綾形）

雲取り
雲で画面を区切った構図。霞取り、波取りなどもある

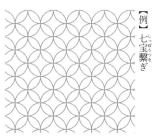
【例】七宝繋ぎ

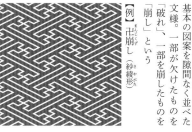

文様

連続文様

点や線、丸や四角形などの図形を繰り返すことで文様が作り出されています。現代人にも馴染み深いものが多いのではないでしょうか。

縞（しま）

島渡り（舶来品）であることから。江戸時代に大流行

石畳（いしだたみ）（市松模様（いちまつもよう））

二色の正方形の連続。平安時代には「霰（あられ）」と呼ばれた

鱗（うろこ）

三角形の連続。魚や蛇の鱗に見立てている

亀甲（きっこう）

正六角形の連続。亀の甲羅に似ていることから

格子（こうし）

縦と横の縞を交差させた文様。格子戸に似ていることから

麻の葉（あさのは）

大麻の葉をモチーフにした正六角形の図案の連続

唐草（からくさ）

草や葉がモチーフ。飛鳥時代にシルクロードを経由して伝来

光琳文様

尾形光琳（おがたこうりん）（一六五八～一七一六）の名に由来した文様。江戸中期に、町方の女性のファッションに大ブームを巻き起こしした。可愛くデフォルメされたデザインが、とても斬新です。

光琳波（こうりんなみ）

松、梅、菊、波などの図案を思い切って略し、柔軟な描線で描かれているのが特徴。

光琳菊（こうりんぎく）

実際に流行したのは光琳の死後で、光琳本人が手がけたわけではないので注意。雛形本では光琳と区別するため「光林文様」と表記された

光琳梅（こうりんうめ）

column

物語や文字

十七世紀半ば頃から、詩歌や物語を題材とした文様が流行します。有名な古典、『源氏物語』をはじめ、能の演目である「安宅」や「石橋」をモチーフにしたものなど多様です。それらは、元ネタを知らないと理解できないため、素養が試されました。江戸時代の文化レベルの高さが伺えます。ちなみに、図案の中に人物を登場させないものは「留守文様」と呼ばれます。

源氏物語 (げんじものがたり)

【例】花の宴

源氏物語の一場面から着想を得た文様

伊勢物語 (いせものがたり)

【例】八橋に杜若

三河国八橋の情景は一場面として有名

謡曲 (ようきょく)

【例】菊水

謡曲とは、能における詩歌や文章のこと。文様はその一場面を暗示

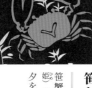

文字 (もじ)

【例】君が代

文字そのものがデザイン化された文様

変わり文様

奇抜なモチーフや、謎解き要素がある判じ物など、一風変わった文様も人気がありました。他人とは違うもので個性を主張したいのは、今も昔も同じです。

笹と蟹 (ささとかに)

笹蟹は織姫（細蟹姫）のことで、七夕を表している

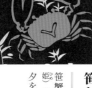

雪の結晶 (ゆきのけっしょう)

江戸後期に流行。雪は豊作の前触れともいわれ、縁起の良い文様とされた

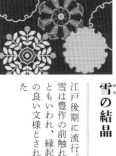

かまわぬ 斧琴菊 (よきこときく)

歌舞伎役者が用いた。語呂合わせ遊び文様の代表格

蝙蝠 (こうもり)

七代目市川団十郎が流行させたといわれる。「蝠」の字が「福」に似ているため、吉祥文様として人気があった

木賊と兎 (とくさとうさぎ)

木賊は「研草」のことで、秋に刈って物を磨くために用いる植物。兎は月を表している

裾模様、褄模様、裏模様

十七世紀末頃から帯の幅が広くなるにつれ文様も華やかになり、帯が主役になれるくらいに装飾が豊かになりました。それに伴い、小袖全面を彩っていた文様は裾や褄にあしらわれるようになりました。

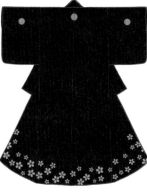

褄模様
裾から衽＊１にかけて文様があるもの
『守貞漫稿』より

裾模様
裾部分にのみ文様があるもの

裏模様

十八世紀後半には裏模様が流行します。幕府が庶民に奢侈禁止令を出し、着物にも制限をかけたため、人々は表側は地味にして、裏側に華やかなデザインを施すようになりました。これが、やがて見えないところを凝るという美学として、粋な通人やオシャレな江戸っ子たちの自己主張の場となっていったのです。

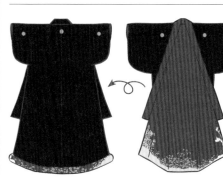

裏模様
表の文様は袘＊２のみ。裏返すと、裾裏に文様が多めにある
『雛形袖の山』より

羽織裏
羽織は脱ぎ着が多いので、裏側は粋な通人たちの腕の見せどころ

＊１ 前身頃に縫い足してある。上は衿から下は裾まで続く半幅の布のこと（▼79頁）
＊２ 裏布を表に折り返し、綿を入れ膨らませて、縁のように仕立てた部分

安土桃山時代

段替（だんがわり）
全体を分割して模様を変えたもの

片身替（かたみがわり）
背中の縫い目を中心に、左右の模様を変えたもの

肩裾（かたすそ）
肩と裾に模様をつけたもの

江戸時代前期

慶長小袖（けいちょう）
刺繍と摺箔などによる装飾で埋め尽くしたもの

寛文小袖（かんぶん）
左右どちらかに弧を描いたように余白を持たせたもの

江戸時代中期

元禄小袖（げんろく）
寛文小袖より余白が少なくなり、文様が飛躍的に拡大

立木模様（たちき）
背側全体に一本の木を配したもの

腰高模様（こしだか）
上半身の模様を省いたもの

割模様（わり）
腰を境に、上下違う模様があるもの

江戸時代後期〜明治

裾模様（すそ）
裾のみに模様があるもの

総模様（そう）
全体に模様を置いたもの

番外編 武家の男性

熨斗目（のしめ）
腰に縞を出したもの。武士の正装で用いられた。室町時代頃に誕生

第二章

風景、動物、虫

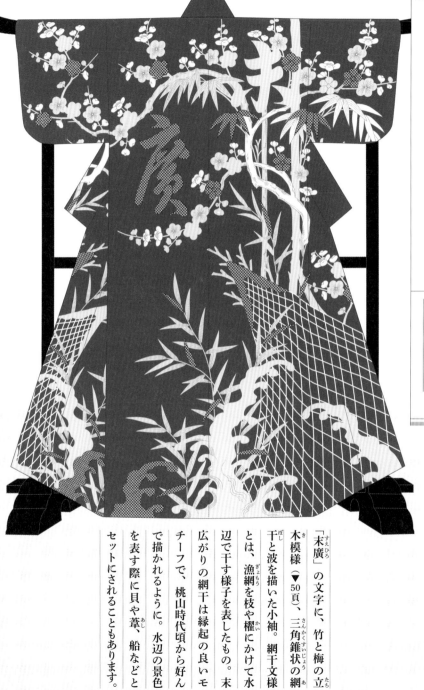

網干に梅竹文字模様小袖

江戸時代前期

「末廣」の文字に、竹と梅の立木模様（▼50頁）、三角錐状の網干と波を描いた小袖。網干文様とは、漁網を枝や櫂にかけて水辺で干す様子を表したもの。末広がりの網干は縁起の良いモチーフで、桃山時代頃から好んで描かれるように。水辺の景色を表す際に貝や葦、船などとセットにされることもあります。

江戸時代前期の武家婦人

裕福な武家のご婦人。綿帽子を被り、花見の名所に優雅にお出掛けです。綿帽子は、真綿（▼42頁）からできており、室町時代〜江戸時代前期頃に防寒用として中年以上の女性が用いていました。

御所風髷※1に、鷗髱。

綿帽子。真綿を伸ばして作った被り物。頬冠りにするタイプは「古今綿」とも呼ばれる。

引染め※2、型鹿の子（▼12頁）、墨描きの手法で表された小袖。

巴文（▼18頁）の帯を吉弥結び。（▼85頁）

七宝繋ぎ（▼46頁）文様の中着。

※1 後ろへ長く突き出した髱。鷗の尾に似ている
※2 刷毛を引いて布を染める技法

053

流水に菊模様小袖

りゅうすいにきくもようこそで

江戸時代前期

流水（▼46頁）、波頭、菊を躍動的かつ大胆に配置した小袖。中国の河南省には「菊水」という川があり、上流に咲き誇った菊の露が滴って川に落ちていたそうです。その川の水を飲むことで長命を得ることができると信じられてきました。それにより、菊と水の組み合わせは定番とされ、長寿延命を意味しています。

江戸時代前期の遊女

ダイナミックな構図の小袖がよくお似合いです。これは「寛文様式」（▼17頁）を継承したデザイン。寛文年間（一六六一〜一六七三）を中心に、武家や町人にかかわらず大流行した様式です。同時期に、「寛文美人図」と呼ばれる風俗画も流行し、ファッションへの関心の高さがうかがえます。

しゃみせん
三味線。十六世紀に中国から琉球を経て伝来した撥弦楽器。江戸前期の遊女は、演奏の上手さも要求される。

寛文様式を継承した、流水と菊の小袖。菊は切付（アップリケ）で、鹿の子絞り（▼45頁）を多用し、刺繍（▼45頁）も併用するのも、寛文小袖の特徴。

瀧に松と文字模様小袖

江戸時代中期

鬱金色の平絹（▼42頁）地に、唐松と瀧を表した小袖。唐松文様は、松葉を放射状に開いた丸い文様のことで、車輪松とも呼ばれます。日本において、水は古来より神聖なものとして扱われてきました。流水文（▼46頁）は平安時代から多く用いられるようになり、江戸時代には植物と流水の組み合わせが定番となりました。

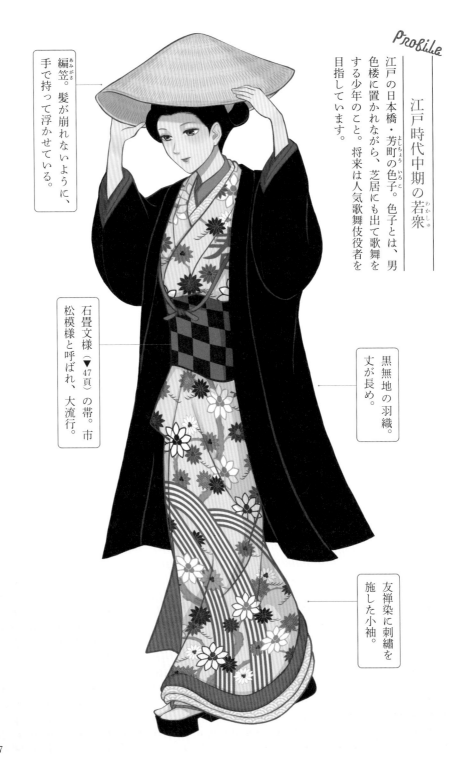

Profile

江戸時代中期の若衆

江戸の日本橋・芳町の色子。色子とは、男色楼に置かれながら、芝居にも出て歌舞をする少年のこと。将来は人気歌舞伎役者を目指しています。

編笠。髪が崩れないように、手で持って浮かせている。

石畳文様（▼47頁）の帯。市松模様と呼ばれ、大流行。

黒無地の羽織。丈が長め。

友禅染に刺繍を施した小袖。

鶴紋に桐唐草模様小袖

江戸時代中期〜後期

白の綸子地（▼44頁）に、桐唐草、鶴菱文、鶴丸文（▼46頁）があしらわれた小袖。中国では、鶴は瑞鳥*2として尊ばれました。

日本でも長寿の象徴として知られる縁起の良い文様で、鶴丸文は平安時代から登場しています。

鶴菱文は、鶴を二羽向かい合わせにし、外側が菱形に見えるようなデザインです。

*1 本来蔓を持たない桐を唐草の葉と組み合わせている

*2 めでたいことの起こる前兆とされる鳥

058

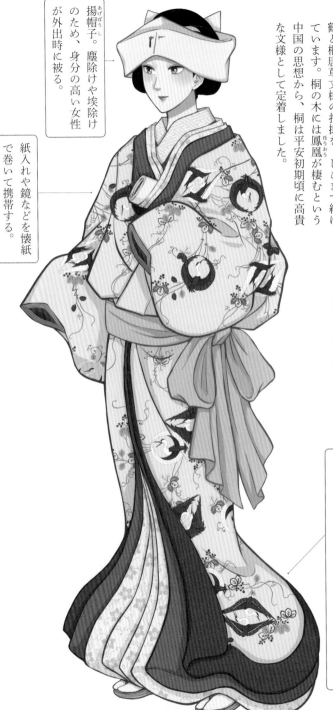

江戸時代後期の御殿女中

大奥に勤める御殿女中の外出着。将軍家の菩提寺に参詣に行くためのコーデです。鶴と桐唐草文様の打掛を、しごきで絡げています。桐の木には鳳凰が棲むという中国の思想から、桐は平安初期頃に高貴な文様として定着しました。

※一番上に羽織る小袖のこと。室町時代中期頃に武家女性の礼装として登場した

揚帽子。塵除けや埃除けのため、身分の高い女性が外出時に被る。

紙入れや鏡などを懐紙で巻いて携帯する。

桐文が武士に許されたのは足利尊氏が後醍醐天皇より下賜されてからで、室町、桃山時代には武士の間で憧れのモチーフとなった。江戸時代になると武家のみならず庶民にも使用されるようになった。

網に鯉模様小袖

江戸時代後期

葡萄色の縮緬（▼44頁）地に、網や鯉、草などを表した小袖。鯉は、龍門という急流を上って龍になるとされ、中国では出世魚として尊重されます。日本でも立身出世のシンボルとして古くから定着しました。鯉文様は江戸時代に多く扱われ、特に中国伝来である「波間に跳ね上がる鯉の姿」は「荒磯文*」と呼ばれ愛好されました。

＊中国渡来の名物裂（茶道具を入れる袋や袱紗などにする布地のこと）「荒磯緞子」に着想を得て、そう呼ばれる

060

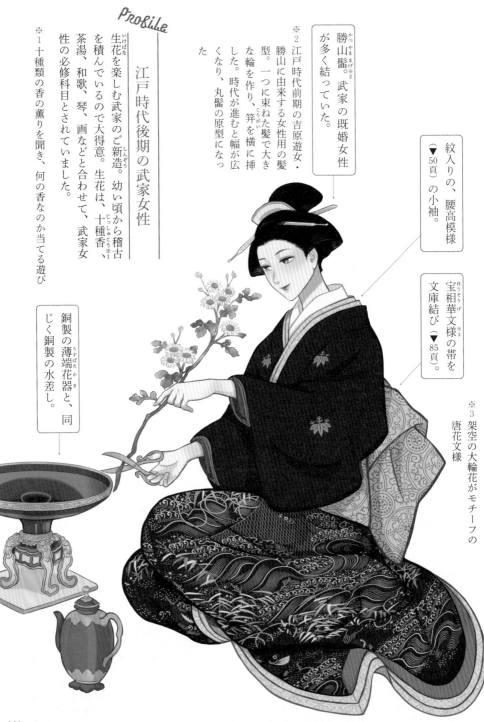

江戸時代後期の武家女性

生花を楽しむ武家のご新造。幼い頃から稽古を積んでいるので大得意。生花は、十種香※1、茶湯、和歌、琴、画などと合わせて、武家女性の必修科目とされていました。

※1 十種類の香の薫りを聞き、何の香なのか当てる遊び

※2 江戸時代前期の吉原遊女・勝山に由来する女性用の髪型。一つに束ねた髪で大きな輪を作り、笄を横に挿した。時代が進むと輪が広くなり、丸髷の原型になった

勝山髷※2。武家の既婚女性が多く結っていた。

紋入りの、腰高模様（▼50頁）の小袖。

宝相華文様※3の帯を文庫結び（▼85頁）。

※3 架空の大輪花がモチーフの唐花文様

銅製の薄端花器と、同じく銅製の水差し。

縹色（はなだ）（▼40頁）の縮緬（ちりめん）（▼44頁）
地に、洛南（らくなん）＊の名所・宇治が描か
れた小袖。「御所解（ごしょどき）」と呼ばれ
る種類の小袖で、武家女性に好
まれました。細密な風景画に、
物語や謎解き要素が含まれる文
様が「御所解」の特徴。この小
袖は、対岸の朝日山、平等院鳳
凰堂や宇治川に流れる柴舟（しばふね）、宇
治橋などが一目でわかるほど、
しっかり表されています。

＊京都市の南部のこと

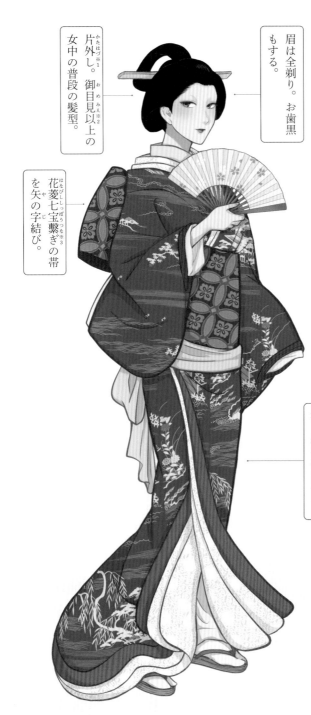

江戸時代後期の御殿女中

大奥に勤める上級女中。城内での平日コーデ。宇治風景が描かれた御所解といわれる小袖を上品に着こなします。実は御台所に従って江戸にやってきた公家の娘であり、遠い京への郷愁を抱いているようにも見えます。

眉は全剃り。お歯黒もする。

片はづ※1外し。御目見え※2以上の女中の普段の髪型。

花菱七宝繋ぎ※3の帯を矢の字結び。

白上げ（▼45頁）、刺繍などで飾られた小袖。総模様が圧巻。

※1 頭上で輪に結び、笄を横に挿して、輪の一方を外した髪型

※2 将軍に直接拝謁することのできる身分のこと。上﨟、御年寄、小上﨟、御小姓など

※3 七宝繋ぎ（▼46頁）を菱形に配し、中に花を描いたもの

竹に雀模様小袖
たけ　すずめ　もよう　こそで

江戸時代中期

濃萌葱色の縮緬（▼44頁）地に、風雪の竹林を飛び交う雀が描かれた小袖。強い風を表現した効果線までも文様にされ、寒さにも負けない竹の神聖さが際立ちます。竹と雀は定番の組み合わせ。雀は、日本人にとって一番身近にいる野鳥で、その愛らしさから平安時代には文様化が始まりました。

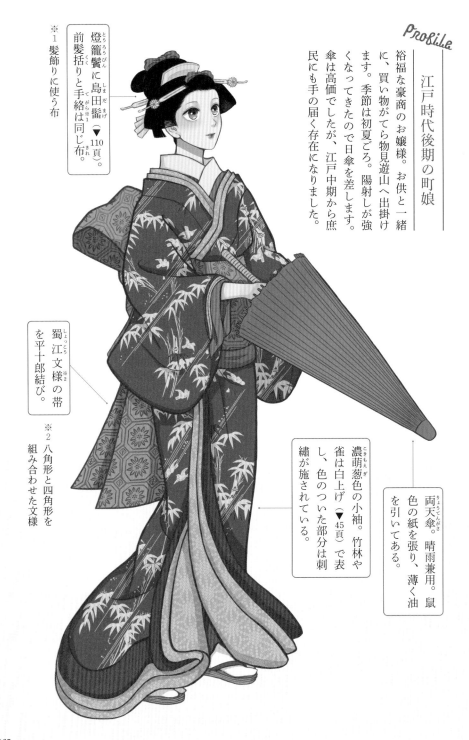

Profile

江戸時代後期の町娘

裕福な豪商のお嬢様。お供と一緒に、買い物がてら物見遊山へ出掛けます。季節は初夏ごろ。陽射しが強くなってきたので日傘を差します。傘は高価でしたが、江戸中期から庶民にも手の届く存在になりました。

※1 髪飾りに使う布

燈籠鬢に島田髷（▼110頁）。
前髪括りと手絡※1は同じ布。

蜀江文様※2の帯を平十郎結び。

※2 八角形と四角形を組み合わせた文様

両天傘。晴雨兼用。鼠色の紙を張り、薄く油を引いてある。

濃萌葱色の小袖。竹林や雀は白上げ（▼45頁）で表し、色のついた部分は刺繍が施されている。

朱色の綾織地（▼43頁）に、能楽の「石橋」を表現した小袖。能の内容は、世界の仏跡を巡る旅をしていた寂昭法師が、中国の聖域である清涼山にある石橋に辿り着き、そこで牡丹と戯れながら踊る獅子舞を見る、というもの。美しく咲き乱れる牡丹、獅子、石橋、崖下の流水を描くことで、その世界観を表しています。

牡丹に獅子の組み合わせは仏説に由来。獅子は仏母（文珠菩薩）の三昧耶形（象徴物）で、牡丹を愛し、食していたという

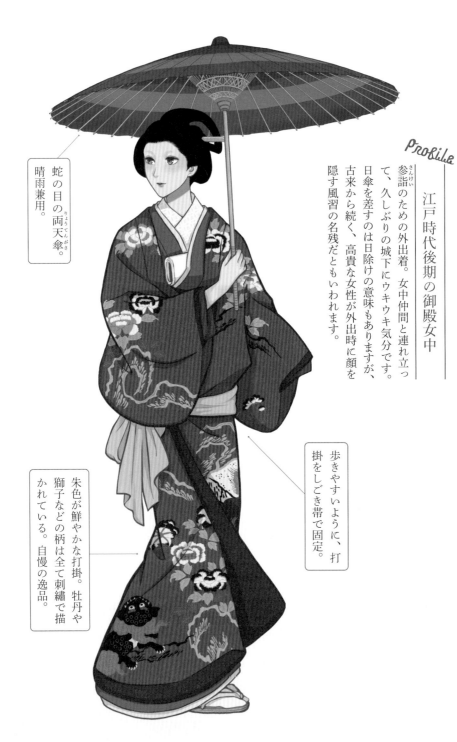

江戸時代後期の御殿女中

参詣のための外出着。女中仲間と連れ立って、久しぶりの城下にウキウキ気分です。日傘を差すのは日除けの意味もありますが、古来から続く、高貴な女性が外出時に顔を隠す風習の名残だともいわれます。

蛇の目の両天傘。晴雨兼用。

歩きやすいように、打掛をしごき帯で固定。

朱色が鮮やかな打掛。牡丹や獅子などの柄は全て刺繍で描かれている。自慢の逸品。

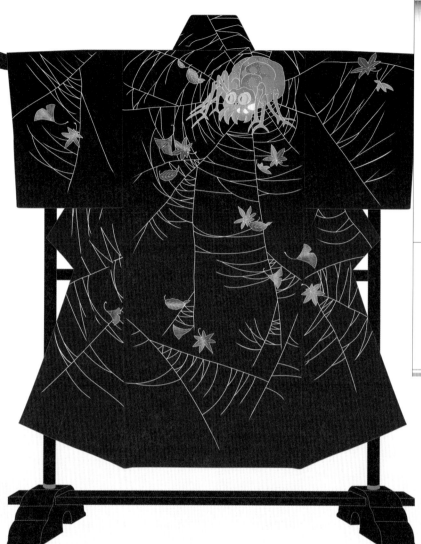

蜘蛛の巣模様小袖

藍色の絽地[*1]に、蜘蛛と巣、そこに舞う木の葉が描かれた小袖。蜘蛛の文様は、歌舞伎演目「白縫譚[*2]」の若菜姫（蜘蛛の妖術を使うという人物）に因んでいると言われています。「白縫譚」は、嘉永六年（一八五三）に、当時の大人気劇作家・河竹黙阿弥により歌舞伎化され、好評を博しました。

*1 綟織（▼43頁）で織られる、薄くすき通った絹織物。薄物、夏物とも呼ばれる

*2 原作は合巻（絵入の長編小説）九十編。嘉永二年（一八四九）～明治十八年（一八八五）発行。作者は柳下亭種員・二世柳亭種彦・柳水亭種清

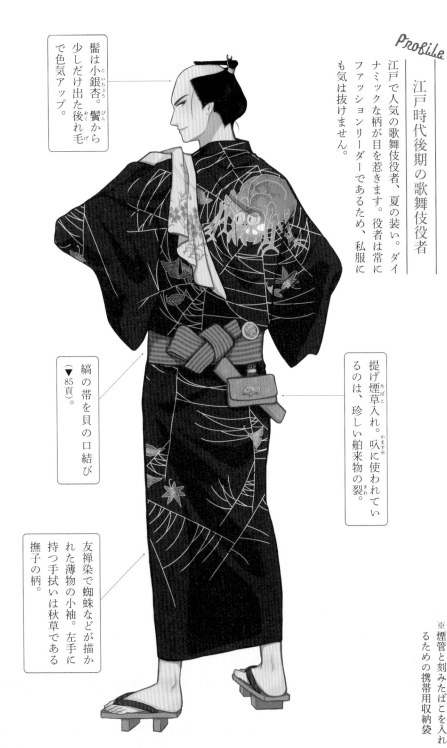

江戸時代後期の歌舞伎役者

江戸で人気の歌舞伎役者、夏の装い。ダイナミックな柄が目を惹きます。役者は常にファッションリーダーであるため、私服にも気は抜けません。

髷は小銀杏（こいちょう）。鬢（びん）から少しだけ出た後れ毛（おくれげ）で色気アップ。

縞の帯を貝の口結び（▼85頁）。

提げ煙草入れ。叺（かます）※に使われているのは、珍しい舶来物の裂（きれ）。

友禅染で蜘蛛などが描かれた薄物の小袖。左手に持つ手拭いは秋草である撫子の柄。

※煙管（きせる）と刻みたばこを入れるための携帯用収納袋

069

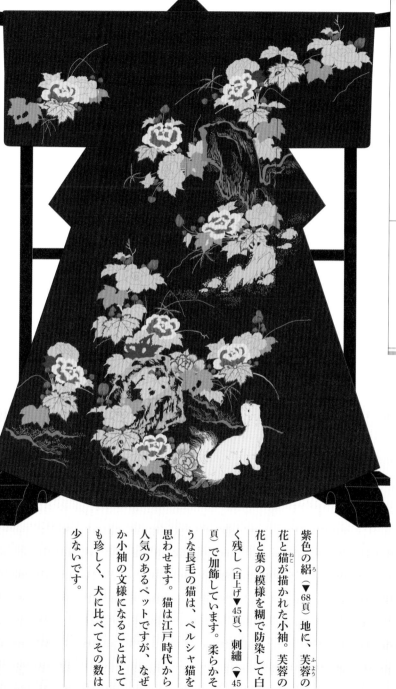

紫色の絽（▼68頁）地に、芙蓉の花と猫が描かれた小袖。芙蓉の花と葉の模様を糊で防染して白く残し（白上げ▼45頁）、刺繍（▼45頁）で加飾しています。柔らかそうな長毛の猫は、ペルシャ猫を思わせます。猫は江戸時代から人気のあるペットですが、なぜか小袖の文様になることはとても珍しく、犬に比べてその数は少ないです。

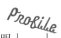

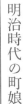

明治時代の町娘

明治時代の裕福な商家の娘さん。好奇心旺盛な年頃のため、新しいものが好き。夏の日にパラソルを片手にお出かけです。鉄製の骨と布地でできた洋傘は、幕末に伝わり、明治になるとあっという間に庶民の間にも普及します。

髷は高島田。前髪には大きな房付きの花簪（はなかんざし）。

七宝繋ぎ（▼46頁）の帯をお太鼓結び（▼85頁）。

盛夏の花である芙蓉が描かれた薄物の小袖。

パラソルと呼ばれる日傘。房飾りが可愛い。

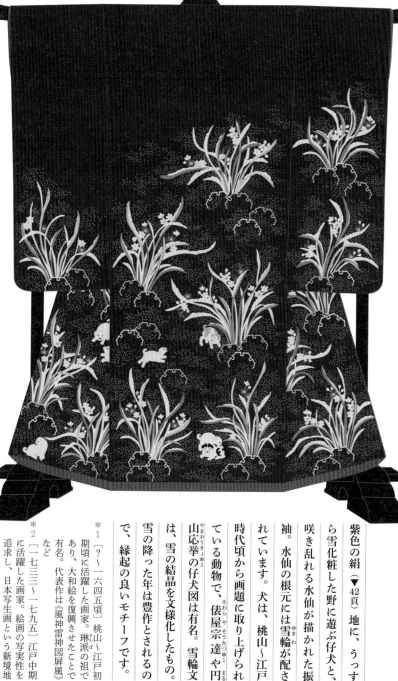

江戸時代後期

紫色の絹（▼42頁）地に、うっすら雪化粧した野に遊ぶ仔犬と、咲き乱れる水仙が描かれた振袖。水仙の根元には雪輪が配されています。犬は、桃山〜江戸時代頃から画題に取り上げられている動物で、俵屋宗達*1や円山応挙*2の仔犬図は有名。雪輪文は、雪の結晶を文様化したもので、雪の降った年は豊作とされるので、縁起の良いモチーフです。

*1 ［?〜一六四五頃］桃山〜江戸初期頃に活躍した画家。琳派の祖であり、大和絵を復興させたことで有名。代表作は《風神雷神図屏風》など

*2 ［一七三三〜一七九五］江戸中期に活躍した画家。絵画の写実性を追求し、日本写生画という新境地を開拓。応挙の仔犬図は特に可愛い

明治時代のお嬢様

京都の豪商に生まれたお嬢様。筋金入りの箱入り娘。そろそろ嫁入り修行を……と周りから言われるが、本人は乗り気ではない。

お正月の晴れ着は、吉兆を表す雪輪文様と同じく瑞兆花である水仙の組み合わせで、おめでた尽くし。

おしどりという上方の髷。「結綿」に、橋と呼ばれる掛け前髪の毛がついたもの。

蜀江文様（▼65頁）の帯を文庫結び（▼85頁）。

雪輪文様は、雪の結晶を六弁の花のように表したもので、江戸時代に流行。

粉雪と水仙は白上げ（▼45頁）、そこに金糸や色糸などで刺繍が施された振袖。

073

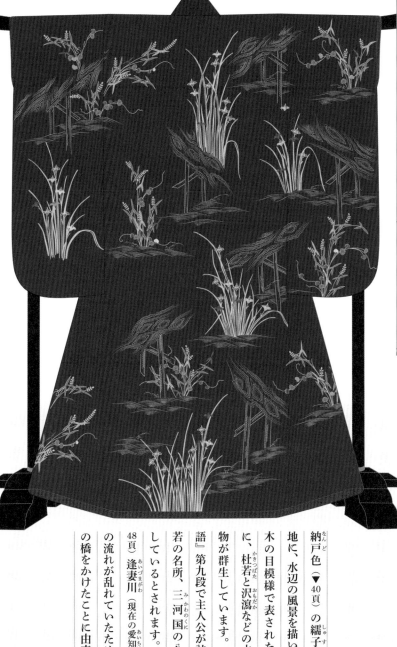

地に、水辺の風景を描いた振袖。

木の目模様で表された板の橋に、杜若と沢瀉などの水辺の植物が群生しています。『伊勢物語』第九段で主人公が訪れた杜若の名所、三河国の八橋を表しているとされます。（▼22頁、48頁）逢妻川（現在の愛知県知立市）の流れが乱れていたため、八つの橋をかけたことに由来。

納戸色（▼40頁）の繻子（▼43頁）

Profile

明治時代の女学生

女学生用袴は明治時代に誕生し、考案者は華族女学校教授・下田歌子※とされています。宮中女性の濃袴にヒントを得たと言われており、その機能的かつエレガントな装いに、女学生の間で急速に広まりました。

※一八五四〜一九三六。明治〜大正時代に活躍した教育者で歌人。女子教育界に大きな功績を残す

下げ髪に、飾りの大きなリボン。

白上げ（▼45頁）に、友禅染と刺繡で彩りを加えた振袖。

海老茶色の袴。当時の袴姿の女学生の代名詞でもあり、「紫式部」をもじり、「海老茶式部」と呼ばれた。

納戸色といっても、元々はもう少し鮮やかだったのではと想像して描いています

ヒールのある革靴。当時はかなり高価でお金持ち以外は履けない。

075

松桜に筏流し模様振袖

江戸時代中期

松葉色の縮緬（▼44頁）地に、筏が流れる様子、蛇籠（川の治水に使う竹の籠のこと）や橋などの水辺の風景が描かれた振袖。雲や霞の間から、松と桜が顔を出しています。筏は、太い竹や木を並べ縄で結んで作った、川を下るための乗り物のこと。水が豊富にある日本では、筏や舟など水辺を表す文様が古くから存在しています。

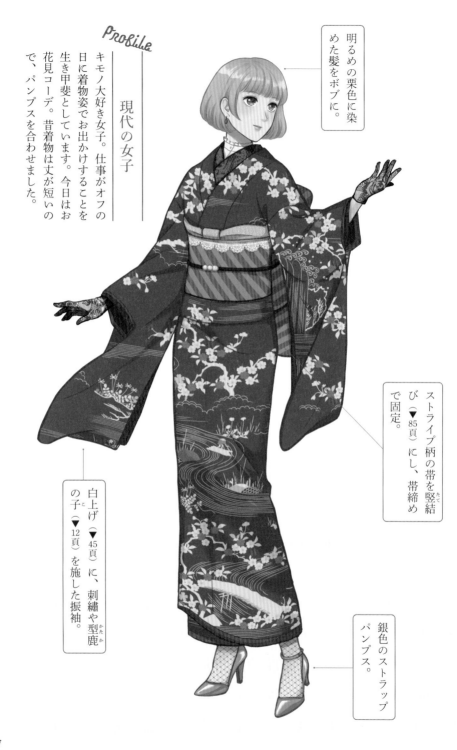

明るめの栗色に染
めた髪をボブに。

Profile

現代の女子

キモノ大好き女子。仕事がオフの
日に着物姿でお出かけすることを
生き甲斐としています。今日はお
花見コーデ。昔着物は丈が短いの
で、パンプスを合わせました。

ストライプ柄の帯を竪結
び（▼85頁）にし、帯締め
で固定。

白上げ（▼45頁）に、刺繍や型鹿
の子（▼12頁）を施した振袖。

銀色のストラップ
パンプス。

小袖の形の移り変わり

「小袖」という名称は、貴族の装束である束帯、直衣や狩衣など「大袖」「広袖」に対して、袖が小さかったことに由来します。この小袖には、振袖や帷子なども含まれます。室町時代後期頃に現在の形になったと考えられており、江戸時代には、多くの人たちが着る着物として定着しました。さまざまな意匠や文様が生まれたのも江戸時代です。

小袖の形の移り変わり

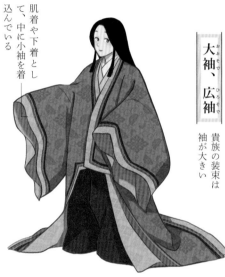

大袖、広袖
貴族の装束は袖が大きい

肌着や下着として、中に小袖を着込んでいる

小袖
上流階級は下着として着用。でも、庶民の実用着は、ずっと変わらず小袖

室町～江戸時代初期
身幅は広く、裾は足首までの長さ

↓

江戸時代中期
身幅がせまく、身丈、袖丈も長くなる

↓

江戸時代後期
さらに身幅はせまく、身丈は長くなる。現代とほぼ同じ

078

column

小袖の主な部位の名称

江戸時代の風俗や装いは、町人が中心になって発展しました。町方には、公家や武家などと違って階級的上下の差別がありません（主人と使用人など、身分による服制はなく、生活着と仕事着が同じでした。

町人たちがラクに過ごせるとして選択された最適な衣服が「小袖」だったわけです。小袖の特徴は、「上下に分かれない一続きの衣服で、腰部を帯で締めて着用する」こと。この形式の衣服自体は奈良時代から存在していますが、小袖が表着として出てきたのは室町時代のことで、江戸時代によ

うやく現代に繋がる「小袖（きもの）」が完成されることになります。

江戸時代中期

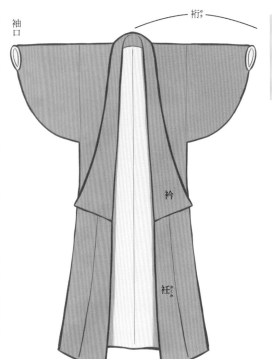

袖口
桁（きっ）
衽
衽（おくみ）

室町〜江戸時代初期

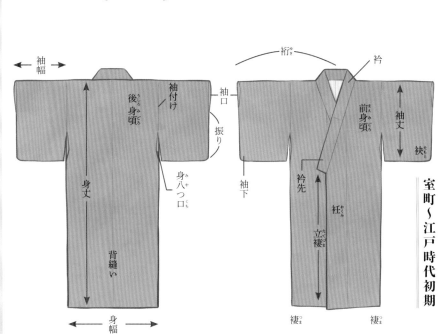

袖幅
後身頃（うしろみごろ）
袖付け
袖口
振り
身丈
身八つ口（みやつぐち）
背縫い
身幅

桁（きっ）
衿
袖丈
袂（たもと）
前身頃（まえみごろ）
袖下
衿先
衽（おくみ）
立褄（たてづま）
褄（つま）
褄（つま）

その他小袖の種類（浴衣、丹前）

浴衣（ゆかた）

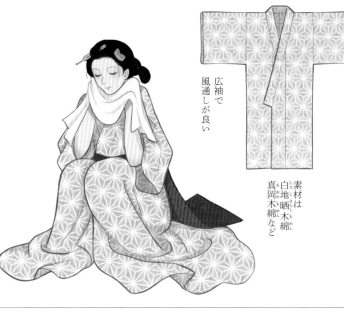

広袖で
風通しが良い

素材は
白地晒木綿
真岡木綿など

名前の由来は「ゆかたびら」（湯帷子）から。古くは入浴の際に着ていた衣服が、やがて入浴後に着るバスローブのような役割になり、木綿の単小袖のことを「ゆかた」と呼ぶようになりました。

丹前（たんぜん）

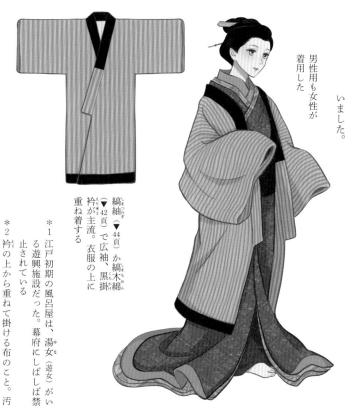

男性用も女性が
着用した

縞紬（▼44頁）か縞木綿（▼42頁）で広袖、黒掛衿が主流。衣服の上に重ね着する

*1 江戸初期の風呂屋は、湯女（遊女）がいる遊興施設だった。幕府にしばしば禁止されている

*2 衿の上から重ねて掛ける布のこと。汚れやいたみを防ぐ用途がある

江戸では「褞袍」と呼ばれる綿入れ（▼42頁）の防寒着。丹前の名の由来は、江戸初期、風呂屋に通う遊客の伊達な身なりを「丹前風」と呼んだことから。風呂上がりにゆったり着られるように、裾は長く、小袖よりも大きめに作られていました。

080

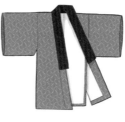

小袖の付属衣料（襦袢、湯文字、褌）

襦袢

小袖の下に肌着として着用。江戸時代には色柄のある襦伴でオシャレを楽しんでいたようです。

半襦袢

半襦袢は主に男性と武家の女性が着用。

長襦袢は町方の女性や、遊女などが着用した。汚れるのを防ぐために、衿部分には掛衿（▼80頁）をする

長襦袢

『守貞漫稿』より

湯文字（腰巻）

女性用の下着。江戸初期までは、男女ともに入浴の際は必ず「風呂用フンドシ」をつけていました。女性用の下着を「湯文字」と呼ぶのは、この名残りです。巻きスカートのように布を巻いて紐で結び、腰部から膝辺りまでを覆います。

他に脚布、裾除け、蹴出しとも呼ばれる。装飾性が強いものもある。現在は一般的に「腰巻」という。

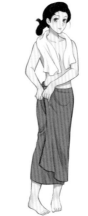

褌

男性用の下着。下帯や下紐とも呼ばれます。

六尺褌

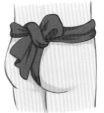

長さ六尺（約2メートル）ほどの一枚布を股下に通して、腰の後ろで結ぶもの。素材は木綿が多いが、縮緬（▼44頁）や平絹などもあり、色も自由

もっこ褌

他の褌よりも布の節約になり、広く普及した。名前は土を運ぶ「モッコ」に形が似ていることから

『守貞漫稿』より

081

小袖の付属衣料（四つ手、股引）

四つ手（よつで）

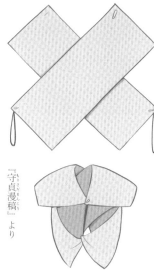

『守貞漫稿（もりさだまんこう）』より

素肌の上に着用する汗取り。二箇所に紐をつけた麻（▼42頁）の布をバッテンの形に重ねて背中に当て、肩と脇を通し、前で結びます。

股引（ももひき）

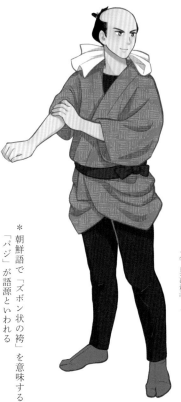

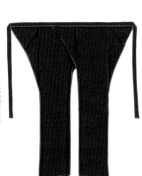

『守貞漫稿（もりさだまんこう）』より

江戸時代中期頃から用いられた袴（はかま）の一種。ズボンのように足を通し、紐を腰の後ろから回して、前で結びます。労働着なので動きやすく、おもに職人、町火消などの一般町人が用いましたが、農作業や旅行などにも使われました。素材には木綿（▼42頁）や麻（▼42頁）、まれに絹（▼42頁）などが使われました。

江戸では、木綿製のものを「股引」と呼び（丈の短いものは「半股引（はんももひき）」）、絹製のものを「ぱっち*」と呼ぶ。上方では材質で区別せず腰から脚全てを覆うものを「ぱっち」、膝丈のものを「股引」と呼んだ

*朝鮮語で「ズボン状の袴」を意味する「パジ」が語源といわれる

082

江戸〜明治における女性ファッションの変遷

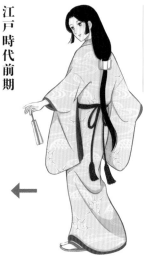

江戸時代初期

名護屋帯という、房付きの紐の帯が流行。下げ髪が主流

江戸時代前期

細帯のカルタ結び（▼85頁）が流行。玉結びなどの下げ髪が主流だが結髪も徐々に見られるように

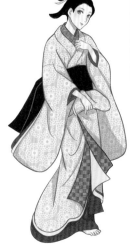

江戸時代中期

帯の幅が広くなり、裾も長くなってゆく。結髪が盛んになる

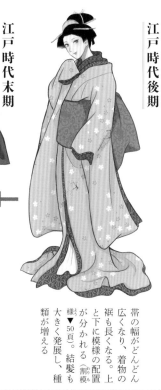

江戸時代後期

帯の幅がどんどん広くなり、着物の裾も長くなる。上と下に模様の配置が分かれる（割模様▼50頁）。結髪も大きく発展し、種類が増える

江戸時代末期

禁令によって、地味な模様や色が増える。裾模様（▼49頁）が主流に。裏模様、腕守などの装身具が流行

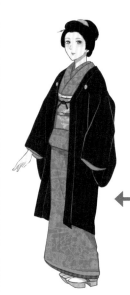

明治時代

女性の羽織が一般的になる。お太鼓結び（▼85頁）が主流になる

明治以降の着付け、お端折など

江戸時代、室内では裾を曳いていますが、外出時には裾が汚れないように「しごき帯」という布で裾を上げて固定します。

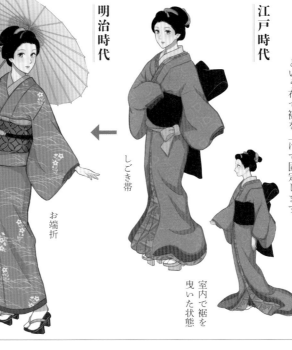

明治時代

江戸時代

しごき帯

お端折

室内で裾を曳いた状態

明治時代には洋風の建物も増えたため、室内でも裾を上げたお端折が一般的に。家でも外でも裾の長さを気にすることはなくなった

女物羽織

羽織は、江戸時代後期までは男性の装いで、女性が着ることはありませんでした。女物羽織が広まったのは、江戸後期に深川芸者が着たことがきっかけだそうです。芸者たちは、羽織芸者や羽織衆と呼ばれ、男のような振る舞いや意気を売りにしたそうです。

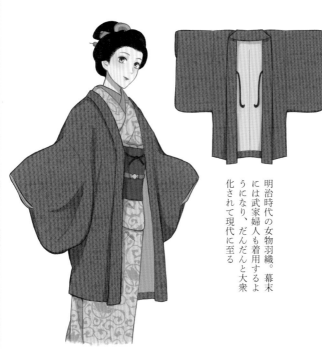

明治時代の女物羽織。幕末には武家婦人も着用するようになり、だんだんと大衆化されて現代に至る

江戸〜明治の帯結び

カルタ結び

江戸前期。男女問わない結び方。3枚並べたカルタのように見える

吉弥結び

歌舞伎役者・上村吉弥に由来

水木結び

歌舞伎役者・水木辰之助に由来

だらり結び

水木結びが発展した結び方。現代の舞妓の帯結びの元祖

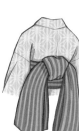

竪結び

竪一文字に結ぶ、若い娘の結び方

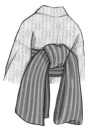

路考結び

歌舞伎役者・瀬川菊之丞に由来

文庫結び

現代の文庫結びとは形が異なる

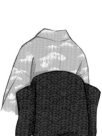
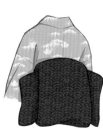
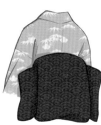

引っかけ

江戸後期の町方婦人の結び方

柳結び

芸者の帯結び

お太鼓結び

現代で最も主流となっている結び方

男性の帯結び

駒下駄結び

武士の帯結び

貝の口

現代に通じる、男性のスタンダードな帯結び

江戸〜明治の帯まわり

明治時代以降の帯まわり三点セット

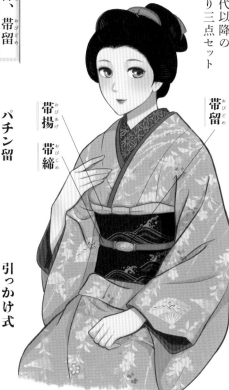

帯留（おびどめ）
帯揚（おびあげ）
帯締（おびじめ）

帯締、帯留（おびじめ、おびどめ）

江戸時代後期から使われ始めました。帯幅が広くなったため、重さで解けないように帯を紐で固定するようになります。（この帯締のことを当時は「胴〆（どうじめ）」「上〆（うわじめ）」などと呼びました。）現在では帯締と帯留は分かれていますが、江戸時代の頃は一体型。下金具の切り込みに、上金具の突起部分を差し込んで固定します。

パチン留

江戸後期〜明治中期頃。金具を留めるときパチンと音がする

引っかけ式

明治後期〜昭和初期頃。片方の突起に、もう片方の金具を引っ掛けるタイプ

帯揚（おびあげ）

お太鼓結び（▼85頁）の形を作るためのしごき布。お太鼓結び自体は江戸時代後期頃からありましたが、帯揚が大衆化したのは明治時代に入ってからです。

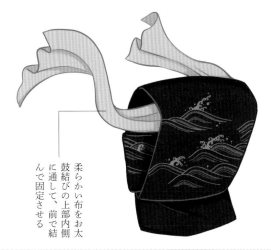

柔らかい布をお太鼓結びの上部内側に通して、前で結んで固定させる

帯が下がるのを支えるための役割もあり、明治・大正期には「背負い揚げ（しょいあげ）」とも呼ばれました。装飾的な効果も出るので、色や柄にも人々のこだわりが発揮されました。

第三章

器物、幾何学

扇に柳堤模様小袖

江戸時代前期

縮緬（▼44頁）地に、花の丸文様（▼46頁）を表す檜扇と、裾に柳と竜胆が描かれた小袖。扇は、日本の風土に合わせて独自に開発された涼をとる道具です。末広がりの形をしたその文様は、繁栄の吉兆として喜ばれました。

檜扇は平安時代、宮廷に仕えた女性が十二単を着る時に手に持った装身具で、薄い檜の板を絹糸でつないだものです。

江戸時代前期の遊女

吉原に勤める遊女。江戸前期頃の遊女は、気品があります。江戸前期の遊女は、元和三年（一六一七）に日本橋で営業の許可を得ると、たちまち人気に。その後明暦二年（一六五六）に浅草日本堤へ移転し、長い間栄えました。

玉結び※。前髪は左右に分けて頬の横で切りそろえている。

※ 髪先を輪に結ぶ、くだけた形の女性用の髪型

亀甲文様（▼47頁）の帯を吉弥結び（▼85頁）。

友禅染の小袖。少ない色数で染めてあるのは、初期友禅染の特徴。貞享四年（一六八六）頃から始まったといわれる。

腰を境に上下のモチーフが変わる「割模様」（▼50頁）の構図。

089

山吹と扁額模様小袖（やまぶきとへんがくもようこそで）

江戸時代前期

黒の綸子（りんず）（▼44頁）地に、扁額（へんがく）と山吹の花が描かれた小袖。扁額とは、建物の内外や門、鳥居などの高い位置に掲げられる細長い額や看板のことです。扁額は、飛鳥時代に中国から伝来し、日本の建築に合うよう進化しました。この小袖の扁額に書かれている文字は特に意味はなく、デザイン要素が強いようです。

090

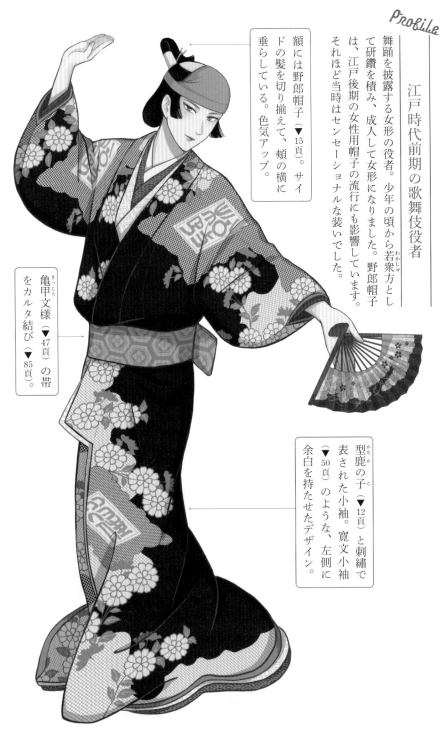

江戸時代前期の歌舞伎役者

舞踊を披露する女形の役者。少年の頃から若衆方として研鑽を積み、成人して女形になりました。野郎帽子は、江戸後期の女性用帽子の流行にも影響しています。それほど当時はセンセーショナルな装いでした。

額には野郎帽子（▼15頁）。サイドの髪を切り揃えて、頬の横に垂らしている。色気アップ。

亀甲文様（▼47頁）の帯をカルタ結び（▼85頁）。

型鹿の子（▼12頁）と刺繍で表された小袖。寛文小袖（▼50頁）のような、左側に余白を持たせたデザイン。

白の縮緬（▼44頁）地に、墨で網を描き、竹と桔梗をあしらった小袖。網目文様は漁業に使う網の目を図形化したもの。網は、一網打尽という言葉の連想から、武将の紋としても好まれました。網目文様は江戸時代に流行し、染織や工芸品の下地に多く使われていました。魚介類とのセットが多いですが、植物との組み合わせもよく見られます。

江戸時代中期の町娘

江戸で大人気の看板娘。身支度の途中です。色彩豊かな小袖は、意中のお相手からの贈り物。嫁入りの日も近そうです。

片手髷。髪の根を元結で縛って輪を作り、髪の先を根に挿した笄に巻きつける髪型。

つげ櫛。本つげの木材を使った櫛のことで、古代より髪のお手入れの必需品。

牡丹唐草文様の帯を吉弥結び（▼85頁）。

墨描きの網に、型鹿の子と刺繍で表された竹と桔梗の文様の小袖。

093

秋海棠に菅笠模様小袖

江戸時代中期

支子色の縮緬（▼44頁）地に、秋海棠と菅笠が描かれた小袖。秋海棠は中国原産で、江戸時代初期に持ち込まれた花です。菅笠は、菅の葉で作った被り物の笠のことで、平安時代頃から存在しています。江戸時代は最も広い階級の間で菅笠が多用され、外出、旅行や雨天時に用いられました。

094

江戸時代中期の若衆

明るい色合いのコーデがキマっている武家の美少年。女性と見紛うほどの優美さを放つ若衆は、当時の女子たちの憧れの存在でした。

若衆髷（▼111頁）。前髪を束ねたところで左右に分け、長めに垂らしている。

格子縞の羽織。色鮮やかな振袖の羽織は若衆ならでは。

友禅染、型鹿の子、刺繍で描かれた小袖。中国から伝わったばかりの花である秋海棠を、いち早く文様化。

花籠模様小袖

江戸時代中期

山吹色の縮緬（▼44頁）地に、花籠が描かれた小袖。花籠は、古代中国の八仙の一人である藍采和の持物（トレードマーク）として有名です（八仙は中国の民間の伝承によると、八人の仙人のこと）。日本では、花籠は縁起の良いモチーフとされ、画、工芸品や小袖の文様になりました。

096

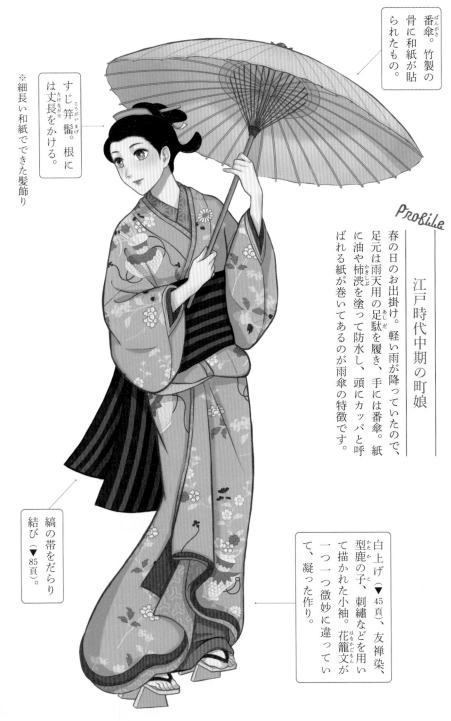

番傘。竹製の骨に和紙が貼られたもの。

※細長い和紙でできた髪飾り

すじ笄髷（こうがいまげ）。根には丈長（たけなが）※をかける。

縞の帯をだらり結び（▼85頁）。

Profile

江戸時代中期の町娘

春の日のお出掛け。軽い雨が降っていたので、足元は雨天用の足駄（あしだ）を履き、手には番傘。紙に油や柿渋（かきしぶ）を塗って防水し、頭にカッパと呼ばれる紙が巻いてあるのが雨傘の特徴です。

白上げ（かみあげ）（▼45頁）、友禅染、型鹿の子（かたかのこ）、刺繡などを用いて描かれた小袖。花籠文（はなかごもん）が一つ一つ微妙に違っていて、凝った作り。

097

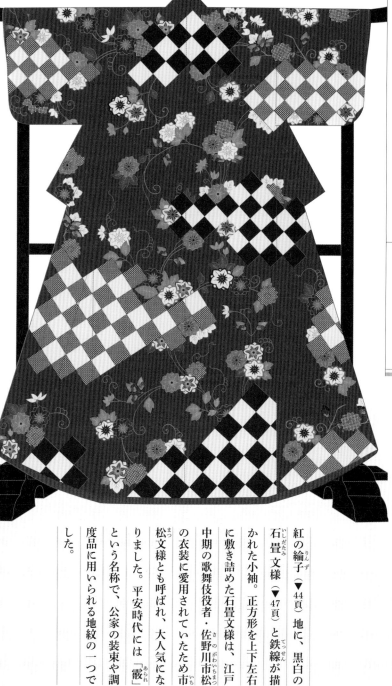

鉄線に石畳模様小袖

江戸時代中期

紅の綸子（▼44頁）地に、黒白の石畳文様（▼47頁）と鉄線が描かれた小袖。正方形を上下左右に敷き詰めた石畳文様は、江戸中期の歌舞伎役者・佐野川市松の衣装に愛用されていたため市松文様とも呼ばれ、大人気になりました。平安時代には「霰」という名称で、公家の装束や調度品に用いられる地紋の一つでした。

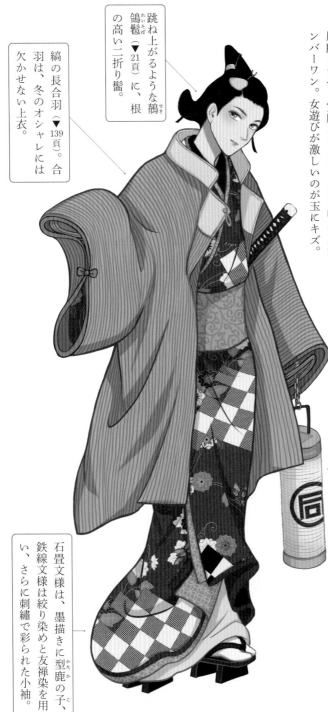

江戸時代中期の役者

佐野川市松（一七三二〜六三）、京都生まれ。十二歳でデビューし、十六歳でブレイク。二十歳で江戸へ行き、若衆方のち女方として一世を風靡します。宝暦（一七五一〜六四）頃の人気ナンバーワン。女遊びが激しいのが玉にキズ。

跳ね上がるような鶴<ruby>鴿髷<rt>せき</rt></ruby><ruby>鴿髷<rt>れいたげ</rt></ruby>（▼21頁）に、根の高い二折り髷。

縞の長合羽（▼139頁）。合羽は、冬のオシャレには欠かせない上衣。

定紋入りの<ruby>箱提灯<rt>はこちょうちん</rt></ruby>※。提灯は、竹<ruby>籤<rt>たけひご</rt></ruby>に紙を張った折り畳み式の<ruby>灯火具<rt>とうかぐ</rt></ruby>。中には<ruby>蠟燭<rt>ろうそく</rt></ruby>が立ててある。日本独自の発明品で、江戸時代に普及した。

※丸く平たい蓋が上下についていて、畳むと全体が丸箱のようになるもの

石畳文様は、墨描きに型<ruby>鹿<rt>かのこ</rt></ruby>の子、鉄線文様は絞り染めと友禅染を用い、さらに刺繡で彩られた小袖。

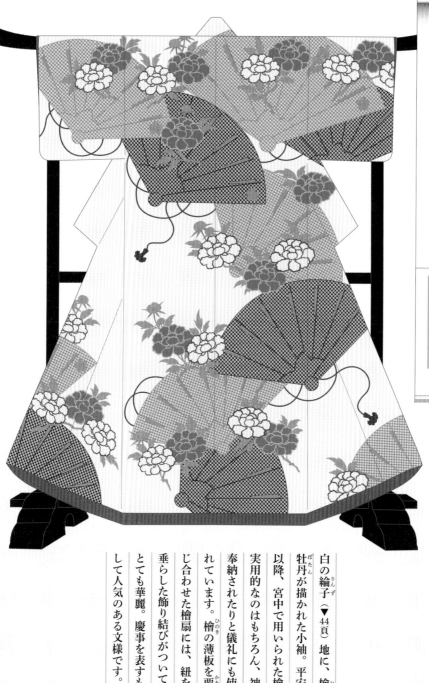

檜扇に牡丹模様小袖

江戸時代中期

白の綸子（▼44頁）地に、檜扇と牡丹が描かれた小袖。平安時代以降、宮中で用いられた檜扇は実用的なのはもちろん、神社に奉納されたりと儀礼にも使用されています。檜の薄板を要で綴じ合わせた檜扇には、紐を長く垂らした飾り結びがついており、とても華麗。慶事を表すものとして人気のある文様です。

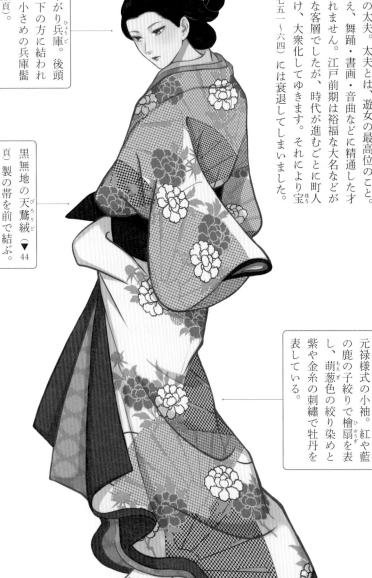

江戸時代中期の遊女

吉原遊郭の太夫。太夫とは、遊女の最高位のこと。美貌に加え、舞踊・書画・音曲などに精通した才女しかなれません。江戸前期は裕福な大名などが吉原の主な客層でしたが、時代が進むごとに町人が力をつけ、大衆化してゆきます。それにより宝暦頃（一七五一〜六四）には衰退してしまいました。

根下がり兵庫。後頭部の下の方に結われた、小さめの兵庫髷（▼110頁）。

黒無地の天鵞絨（▼44頁）製の帯を前で結ぶ。

元禄様式の小袖。紅や藍の鹿の子絞りで檜扇を表し、萌葱色の絞り染めと紫や金糸の刺繍で牡丹を表している。

101

幔幕に紅葉模様小袖

江戸時代中期〜後期

鬱金色の紗綾地に、幔幕と紅葉が描かれた小袖。幔幕とは、式場や軍陣などで、周囲に張り巡らす横に長い幕のこと。野外で木などに括り付けることで空間を隔て、装飾を施すことができます。幔幕と紅葉の組み合わせは定番で『源氏物語』（▼48頁）の「紅葉賀」（紅葉を見ながら催す祝宴）の帖のエピソードが元になっています。

＊地紋の部分が綾文の、平織の絹織物になっています。

102

Profile

江戸時代後期の町娘

紅葉狩りのため、少し遠出。オシャレをして家族と行楽です。江戸時代の人々は、現代人と同じように四季折々の花を愛で、娯楽を兼ねた名所（寺社・仏閣）廻りが大好きでした。

日除けのための菅笠。髪型は、燈籠鬢（とうろうびん）に島田髷（しまだまげ）。

黒無地の帯を文庫結び（▼85頁）。

友禅染、型鹿の子、色糸の刺繍を施された小袖。

三枚重ねの草履（ぞうり）。草履は、藁や藺草（いぐさ）、竹の皮などを編んで作られた台に鼻緒をつけた履き物。複数枚重ねられた厚底の草履は、若い女子に人気だった。

103

紅葉車模様振袖

江戸時代後期

藤色の縮緬（▼44頁）地に、紅葉と流水に浮かぶ車輪が描かれた小袖。平安貴族の乗り物である牛車の車輪は、雅な王朝文化への憧れから、多くの文様が存在します。車輪は木製で、何日も使用しないと乾燥して割れたりします。そのため車輪だけ外して川の流れに浸し置いていました。その様子を描いた文様が「片輪車」と呼ばれます。

104

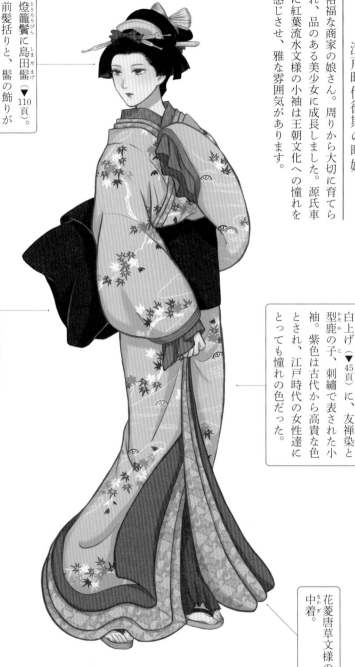

江戸時代後期の町娘

裕福な商家の娘さん。周りから大切に育てられ、品のある美少女に成長しました。源氏車に紅葉流水文様の小袖は王朝文化への憧れを感じさせ、雅な雰囲気があります。

燈籠鬢（とうろうびん）に島田髷（しまだまげ）（▼110頁）。前髪括りと、鬢の飾りが大きめで可愛さアップ。

黒無地の帯を文庫結び（▼85頁）。

白上げ（▼45頁）に、友禅染と型鹿の子（かたかのこ）、刺繍で表された小袖。紫色は古代から高貴な色とされ、江戸時代の女性達にとっても憧れの色だった。

花菱唐草文様の中着（なかぎ）。

105

御簾に藤模様小袖

江戸時代後期

白の綸子（▼44頁）地に、御簾と藤が描かれた小袖。御簾とは、宮中などで貴人が使う簾のこと。細い竹などで編み、綾や緞子（▼44頁）などの布で縁取ったもので、日除けや目隠しに用いた調度品です。王朝文化への憧れから、江戸時代人気があった文様です。型鹿の子（▼12頁）と刺繍（▼45頁）で藤の葉、花を表現しています。

106

明治時代の若奥様

夏の日の夕涼み。お屋敷で蛍狩りを楽しんでいる様子です。白の小袖が清楚な雰囲気。絹の「白」は、精錬しないと現れない色であり、実はとても手間がかかる代物。贅を尽くした装いです。

丸髷（▼110頁）。明治の既婚女性の代表格。江戸時代の結髪と比べ、前髪がボリュームアップ。

流水（▼46頁）と秋草文様の帯をお太鼓結び（▼85頁）。

刺繍と型鹿の子で表された小袖。小袖全面にみっちりと文様が描かれており、圧巻。

小町形の下駄。（▼134頁）

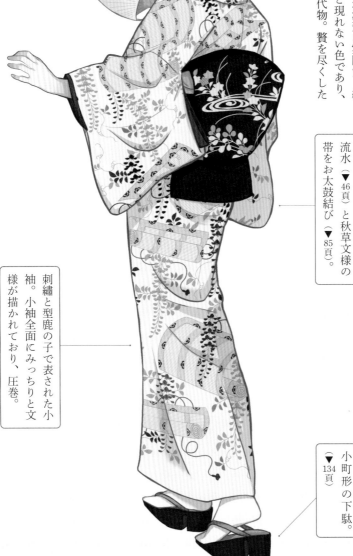

107

紅緋色（黄色味のある赤色）の縮緬（▼44頁）地に、菊と巻物が描かれた小袖。描かれている巻物はすべて違う模様のもので、鳳凰や桐、亀甲や宝繋ぎ（▼46頁）などの吉祥性が高いものばかり。

桃山時代頃から流行した「誰が袖図」（▼5頁）でもわかるように、衣類は人の体を包む役割だけではなく、布自体が鑑賞物へと昇格していました。

現代の男子

明治頃の男性の装いを現代風にアレンジ。歴史が好きで、昔のファッションに憧れている青年。鮮やかで可愛い女性用の着物も好んで取り入れています。

山高帽（やまたかぼう）。山が丸く、中高（なかだか）の男性用の帽子。一八六〇年代より流行。第二次世界大戦後には廃れた。

青海波文様の帯。

外套（がいとう）。ウール製のケープで、和洋どちらも使える。

友禅染と刺繍で描かれた小袖。波は白上げ（▼45頁）で描かれている。

着物の地の紅緋色（べにひ）は、少し明るい色にして描いています

江戸～明治の日本髪（女性）

江戸～明治の日本髪（女性）

兵庫髷（ひょうごまげ）

寛永～元禄頃（一六二四～一七〇四）。遊女の髪型だったものがのちに一般女性にも広がる。左の図は「立兵庫」と呼ばれる兵庫髷の一種

丸髷（まるまげ）

江戸後期～明治頃。既婚女性の代表的な髪型

先笄（さっこう）

江戸後期～明治頃。京風の髪型で、主に町方の若奥様などに結われた

元禄島田（げんろくしまだ）

天和～元禄頃（一六八一～一七〇四）。突き出した髷がカモメの尾に似ていることから「鷗髷（かもめまげ）」と呼ばれる

結綿（ゆいわた）

江戸後期～明治頃。つぶし島田に鹿の子や手絡（飾りの布）をかけたもの。若い娘の髪型

稚児髷（ちごまげ）

江戸後期～明治頃。六歳～十二歳頃までの少女の髪型。初めは公家・武家のもので、明治以降に一般に広がる

燈籠鬢勝山（とうろうびんかつやま）

江戸中期頃。鯨の髭などででできた鬢張りを入れ形を作る。毛の一本一本が透けて見えそうなことから「燈籠鬢」という

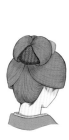

銀杏返し（いちょうがえし）

江戸後期～明治頃。幅広い層の女性に結われた。京都では蝶々髷という

まがれいと

明治時代後期頃に流行した少女の髪型。三つ編みをまとめてリボンをかける

桃割れ（ももわれ）

明治頃。手鞠のように丸い輪を作ったもの。若い娘の髪型

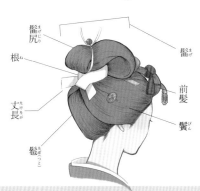

奴島田（やっこしまだ）

江戸後期頃。武家風の島田髷。京風の結い方は髷が上がっているのが特徴

髷尻（まげじり）
根（ね）
丈長（たけなが）
髷（つと）
髷（まげ）
前髪（まえがみ）
鬢（びん）

江戸～明治の日本髪（男性）

江戸～明治の日本髪（男性）

大月代二つ折

江戸初期。月代を大きく剃り、小さな髷を結んだもの

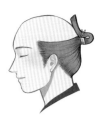

大銀杏

江戸後期の代表的な武士の髪型

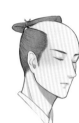

文金風

元文（一七三六～一七四一）頃。辰松風に比べて髷の根が高い。竹串で髷の先を整えてある

疫病本多

明和（一七六四～一七七二）頃。わざと髪を減らして髷を細くし、病み上がりに見せた

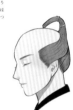

辰松風

享保（一七一六～一七三六）頃。浄瑠璃の人形遣い・辰松八郎兵衛が考案。髷の根を高くするため、元結を多く巻いてある

男髷

「二つ折」のことを俗に「男髷」と呼ぶようになる。寛永（一六二四）頃から鬢が出始め、中期に入ると髷が小さくなる

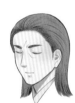

ばち鬢

天和～宝永（一六八一～一七一一）頃。鬢の形が三味線の撥の形に似ている

総髪

医者や儒者などの髪型。髷を結うこともある

講武所風

幕末の武士の髪型。講武所とは幕府の武術修練所のことで、そこに通う者の間で流行

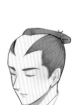

若衆髷

江戸初期～中期頃。元服前の少年の髪型。中剃りをして前髪を残し、髷を結う

明治の散髪

明治四年（一八七一）に「散髪、制服、略服、脱刀、勝手たるべし」という散髪脱刀令が出された。これは「髪型は自由にしていいよ」ということ。中には髷に固執する男性もいたが、明治二十二年（一八八九）頃には、髷姿を見ることはほとんどなくなったそう

後ろ撫でつけ

中央分け

櫛（くし）

山高形（やまたかがた）
江戸中期に流行。櫛の山が高い位置にある

利休形（りきゅうがた）
江戸中期に流行。山高の櫛の形を横に長くしたような形

政子形（まさこがた）
源頼朝の妻、北条政子の櫛がモデル。江戸中期に流行

閑清形（かんせいがた）
江戸後期に流行。小型タイプ

角形（かくがた）
江戸後期に流行。長方形の四角い櫛

花櫛（はなぐし）
明治頃。主に少女用。造花などで飾った櫛

（イラストラベル）櫛・笄（こうがい）・簪（かんざし）

笄（こうがい）

楊枝笄（ようじこうがい）
江戸中期に流行。楊枝のパーツに似ていることが名前の由来

両端幅広笄（りょうはしはばひろこうがい）
江戸中期頃のスタンダードな形。中央部がやや細い。全体的に長め

角太笄（かくぶとこうがい）

江戸後期。厚みが出て角棒状になった

両天差（りょうてんざし）
江戸後期。飾りが左右のパーツに分かれており、結った髷に両横から差し込む

杵型笄（きぬがたこうがい）
幕末頃に登場。左右のパーツが分かれる中差とよばれるタイプ。使い勝手が良いため広く普及

文函形笄（ふばこがたこうがい）

明治中期頃。差込式で、両端が箱状の笄。素材は象牙やべっ甲など

江戸～明治のアクセサリー（髪飾り）

簪（かんざし）

琴柱簪（ことじかんざし）

江戸中期に流行した代表的な簪。「琴柱」といい、肩部分が似ていることに由来

肩

松葉簪（まつばかんざし）

散り松葉に似ていることがその名の由来。江戸中期頃に流行

房付き花簪（ふさつきはなかんざし）

幕末～明治頃の若い娘の髪飾り

べっ甲頭付簪（べっこうあたまつきかんざし）

江戸後期に流行。頭を花や鳥の彫刻で飾った簪

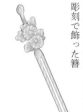

平打簪（ひらうちかんざし）

江戸時代後期に流行。銀製で、彫金や透かしの飾りをつけたもの

玉簪（たまかんざし）

江戸後期から流行。珊瑚製のものがスタンダード。珊瑚は貴重なため模造品も多数

根掛（ねがけ）

玉根掛（たまねがけ）

幕末～明治頃。髷の根元に掛け、結んで固定する。素材は珊瑚や翡翠、孔雀石など

金属根掛（きんぞくねがけ）

明治中期頃から流行。髷の根元に掛ける髪飾り。素材は真鍮、銅、金など

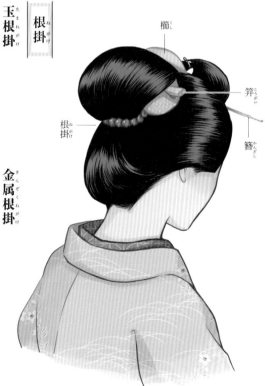

櫛（くし）

笄（こうがい）

簪（かんざし）

根掛（ねがけ）

江戸〜明治の指輪、おもな宝石

指輪について

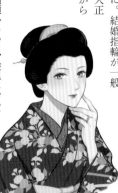

指輪そのものは古墳時代からあったようですが、日本人の生活には合わなかったようで、再登場するのは南蛮貿易の頃。十八世紀には中国から輸入された指輪が長崎の遊女の間で流行し、その後十九世紀に入ると江戸や大坂でも指輪をする女性が増えました。

いずれも遊女や芸妓が小指にはめており、「心中立て」*の代わりとして、指輪で誓いを立てる意味があったとされています。幕末〜明治期頃には、一般女性にも広まり、大人気のアクセサリーに。結婚指輪が一般化したのは大正時代初期頃からだそうです。

＊江戸時代初期頃からある、遊里において客へ相愛の誓いを立てるために手の小指を切る、という風習のこと

当時のおもな宝石類

べっ甲
玳瑁（たいまい）という種類のウミガメの甲羅。斑入りが特に高級

水晶
石英（せきえい）という二酸化ケイ素が結晶化してできる石。特に無色透明のもの

象牙（ぞうげ）
ゾウの牙・歯から採取される。奈良時代頃に伝来し、江戸時代に一般化

孔雀石（くじゃくせき）
銅の二次鉱物。緑色の縞模様（しま）が孔雀の羽の模様に似ていることから

珊瑚（さんご）
主に深海（水深一〇〇m以上）に生息する硬質の生物

真鍮（しんちゅう）
銅と亜鉛との合金。黄銅（おうどう）とも呼ばれる

瑪瑙（めのう）
産出した原石が馬の脳に似ていることが名前の由来

貝（かい）
アワビや夜光貝（やこうがい）、白蝶貝（しろちょうがい）などの貝の内側の光沢部分を使う

ダイヤなどのジュエリーについて

ダイヤモンドやルビー、サファイアなどの宝石が、日本で普及し始めたのは、幕末から明治時代頃のこと。背景には、灯りが蝋燭から石油ランプに移行し、宝石が魅力的に見えるようになったということもあったとか。とはいえ、庶民に宝石が浸透したのは昭和に入ってから

114

吉祥

白と黒に染め分けした綸子（▼
44頁）地に、松竹梅が描かれた
小袖。松竹梅は、歳寒三友＊と
して中国で好まれた画題で、平
安時代頃に日本に伝わりまし
た。落葉せずに緑を絶やさない
松、寒くても真っ直ぐに伸びる
竹、早春に花をつける梅の三種
の植物は、人々を勇気づけると
共に、長寿の象徴とも言われ吉
祥文様となりました。

＊厳冬の寒さの中でも、風流の友とし
て鑑賞する三種類の植物。日本で大
衆化したのは江戸時代から

116

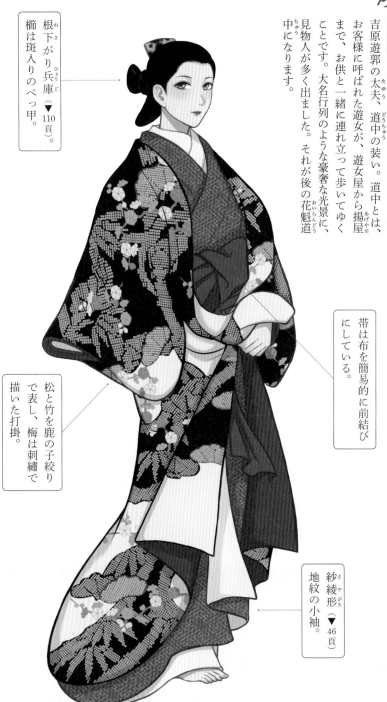

江戸時代前期の遊女

吉原遊郭の太夫、道中の装い。道中とは、お客様に呼ばれた遊女が、遊女屋から揚屋※までお供と一緒に連れ立って歩いてゆくことです。大名行列のような豪奢な光景に、見物人が多く出ました。それが後の花魁道中になります。

根下がり兵庫（▼110頁）。櫛は斑入りのべっ甲。

松と竹を鹿の子絞りで表し、梅は刺繍で描いた打掛。

帯は布を簡易的に前結びにしている。

紗綾形（▼46頁）地紋の小袖。

※客と遊女が遊興するための施設。宝暦頃には衰退する

117

雲取りに竹橘梅模様小袖

江戸時代中期

裾から背に伸びる立木を遮るように雲取り（▼46頁）を配した小袖。冊子は、江戸時代の出版文化の発展もあり、庶民の間でも身近な存在となりました。橘は、食用柑橘類の総称。常緑の樹であり、不老不死の理想郷「常世の国」に自生する植物ともいわれ、永遠の命をもたらす果実として珍重されたそうです。

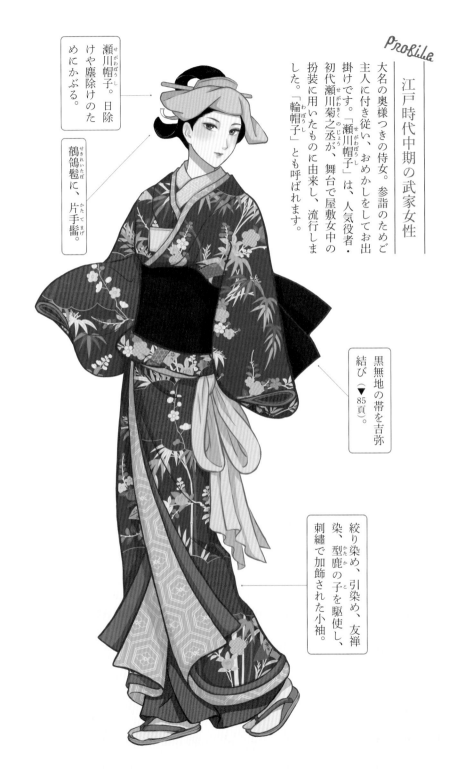

江戸時代中期の武家女性

大名の奥様つきの侍女。参詣のためご主人に付き従い、おめかしをしてお出掛けです。「瀬川帽子」は、人気役者・初代瀬川菊之丞が、舞台で屋敷女中の扮装に用いたものに由来し、流行しました。「輪帽子」とも呼ばれます。

瀬川帽子（せがわぼうし）。日除けや塵除けのためにかぶる。

鶺鴒髷（せきれいたぼ）に、片手髷（かたてまげ）。

黒無地の帯を吉弥結び（▼85頁）。

絞り染め、引染め、友禅染、型鹿（かた）の子（こ）を駆使し、刺繍で加飾された小袖。

119

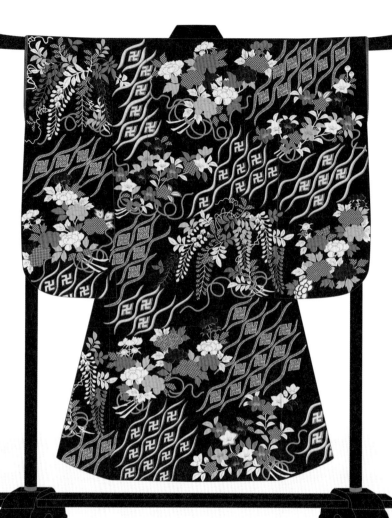

花束に卍立涌模様振袖

江戸時代後期

黒の麻（▼42頁）地に、藤、牡丹、桔梗などの花束と、卍入りの立涌を交互に配置した振袖。卍と涌を交互に配置した振袖。卍とは、梵語＊で瑞相（吉祥や美徳を象徴するもの）として用いられる印のこと。日本では、仏教や寺院の記号や紋章などに使われています。卍繋ぎ（紗綾形）や卍崩し（▼46頁）などにもあるように、卍は日本の文様には不可欠な存在です。

＊古代インドの言語、サンスクリット語

120

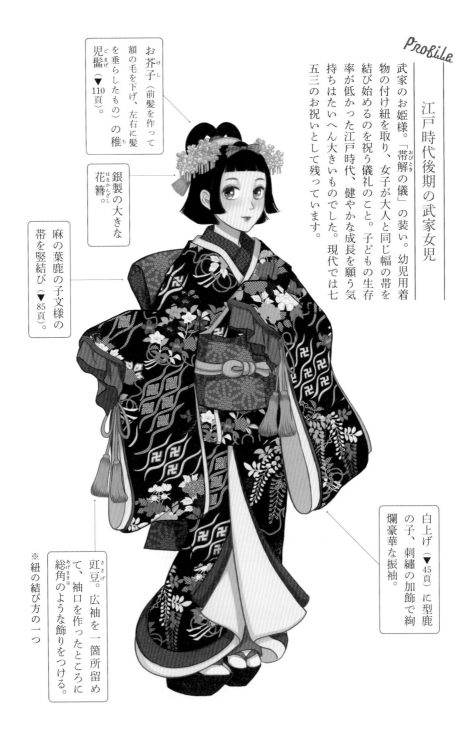

江戸時代後期の武家女児

武家のお姫様。「帯解の儀」の装い。幼児用着物の付け紐を取り、女子が大人と同じ幅の帯を結び始めるのを祝う儀礼のこと。子どもの生存率が低かった江戸時代、健やかな成長を願う気持ちはたいへん大きいものでした。現代では七五三のお祝いとして残っています。

お芥子（前髪を作って額の毛を下げ、左右に髪を垂らしたもの）の稚児髷（▼110頁）。

銀製の大きな花簪。

麻の葉鹿の子文様の帯を竪結び（▼85頁）。

白上げ（▼45頁）に型鹿の子、刺繍の加飾で絢爛豪華な振袖。

※紐の結び方の一つ

豇豆。広袖を一箇所留めて、袖口を作ったところに総角※のような飾りをつける。

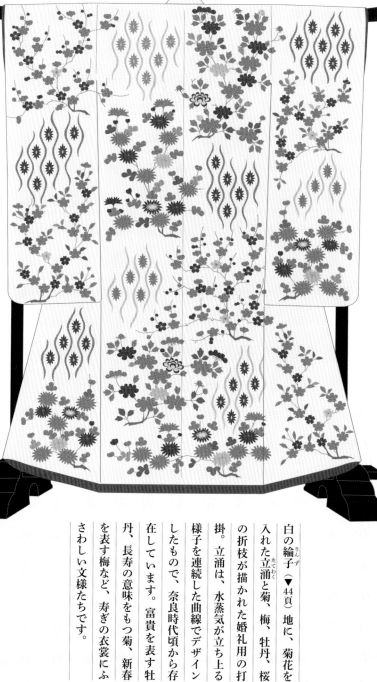

菊立涌に折枝模様打掛
（きくたてわくにおりえだもよううちかけ）

江戸時代後期

白の綸子（りんず）（▼44頁）地に、菊花を入れた立涌（たてわく）と菊、梅、牡丹、桜の折枝が描かれた婚礼用の打掛。立涌は、水蒸気が立ち上る様子を連続した曲線でデザインしたもので、奈良時代頃から存在しています。富貴を表す牡丹、長寿の意味をもつ菊、新春を表す梅など、寿ぎの衣裳にふさわしい文様たちです。

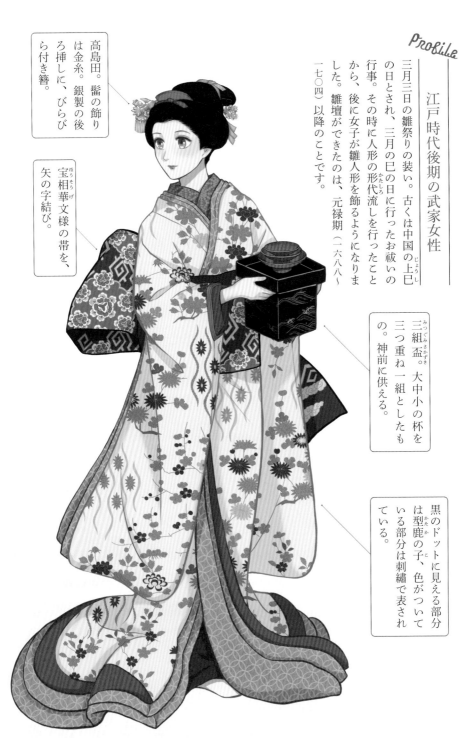

江戸時代後期の武家女性

三月三日の雛祭りの装い。古くは中国の上巳（じょうし）の日とされ、三月の巳の日に行ったお祓いの行事。その時に人形の形代流しを行ったことから、後に女子が雛人形を飾るようになりました。雛壇ができたのは、元禄期（一六八八〜一七〇四）以降のことです。

高島田。髷の飾りは金糸。銀製の後ろ挿しに、びらびら付き簪。

宝相華（ほうそうげ）文様の帯を、矢の字結び。

三組盃（みつぐみさかずき）。大中小の杯を三つ重ね一組としたもの。神前に供える。

黒のドットに見える部分は型鹿の子（かたかのこ）、色がついている部分は刺繍で表されている。

123

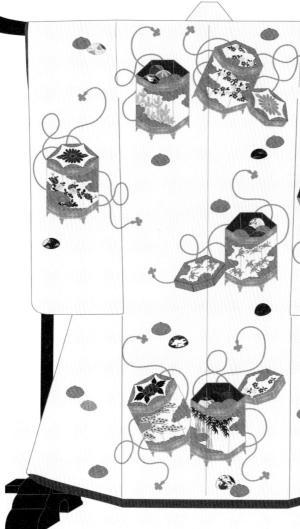

白の綸子（▼44頁）地に、婚礼調度の一種である「貝桶」が描かれた振袖。貝桶とは、貝合の貝を入れる容器のこと。

二枚貝（蛤）は、決して違う貝と合わないことから、夫婦和合や貞操の象徴とされ、婚礼衣装の模様として多く用いられます。貝桶は六角形の筒型で表面に装飾があったり、房付きの紐がついていたりと華やかです。

＊平安時代以降に貴族の間で行われた遊び。絵や和歌などが描かれた貝で、一対になるように探し合わせる

124

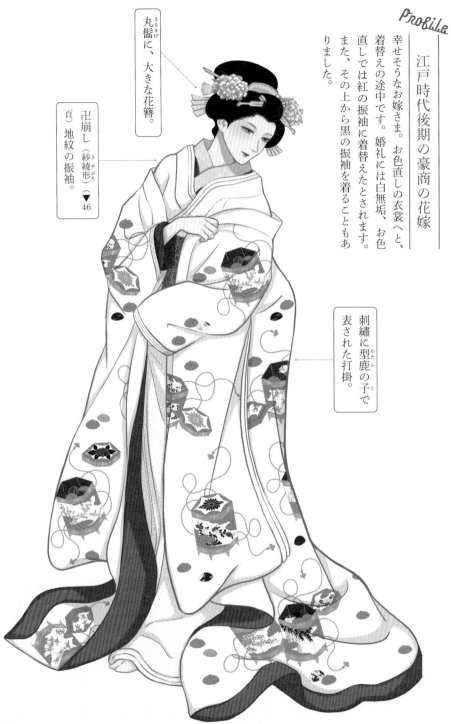

江戸時代後期の豪商の花嫁

幸せそうなお嫁さま。お色直しの衣裳へと、着替えの途中です。婚礼には白無垢、お色直しでは紅の振袖に着替えたとされます。また、その上から黒の振袖を着ることもありました。

丸髷に、大きな花簪。

卍崩し〈紗綾形〉（▼46頁）地紋の振袖。

刺繍に型鹿の子で表された打掛。

125

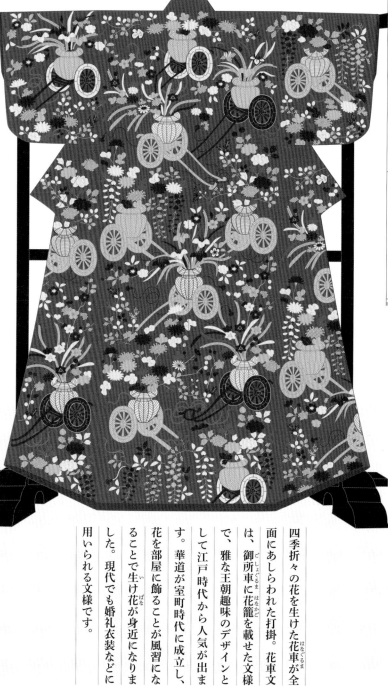

花車模様打掛

<ruby>花<rt>はな</rt></ruby><ruby>車<rt>ぐるま</rt></ruby><ruby>模<rt>も</rt></ruby><ruby>様<rt>よう</rt></ruby><ruby>打<rt>うち</rt></ruby><ruby>掛<rt>かけ</rt></ruby>

江戸時代後期

四季折々の花を生けた花車が全面にあしらわれた打掛。花車文は、御所車に花籠を載せた文様で、雅な王朝趣味のデザインとして江戸時代から人気が出ます。華道が室町時代に成立し、花を部屋に飾ることが風習になることで生け花が身近になりました。現代でも婚礼衣装などに用いられる文様です。

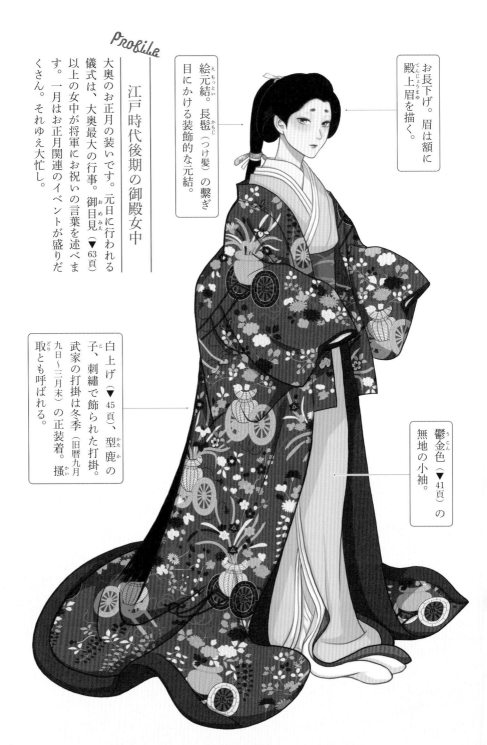

江戸時代後期の御殿女中

大奥のお正月の装いです。元日に行われる儀式は、大奥最大の行事。御目見(おめみえ)(▼63頁)以上の女中が将軍にお祝いの言葉を述べます。一月はお正月関連のイベントが盛りだくさん。それゆえ大忙し。

絵元結(えもっとい)。長髢(かもじ)(つけ髪)の繋ぎ目にかける装飾的な元結。

お長下げ。眉は額に殿上眉(てんじょうまゆ)を描く。

白上げ(▼45頁)、型鹿(かたか)の子(こ)、刺繍で飾られた打掛。武家の打掛は冬季(旧暦九月九日~三月末)の正装着。掻取(かいどり)とも呼ばれる。

鬱金色(うこん)(▼41頁)の無地の小袖。

127

梅樹に熨斗蝶模様小袖

江戸時代後期

猩々緋（▼40頁）色の綸子（▼44頁）地に、立木模様の梅と、熨斗蝶を表した小袖。熨斗蝶は、熨斗を折って蝶の形に見立てた文様です。熨斗とは、本来「のしあわび」という鮑の肉を薄く伸ばして乾燥させたもので、紙に挟んで祝儀の進物に添えられました。

熨斗蝶は鹿の子絞り（▼45頁）、梅樹は刺繍（▼45頁）で表され、祝意を象徴する吉祥文様です。

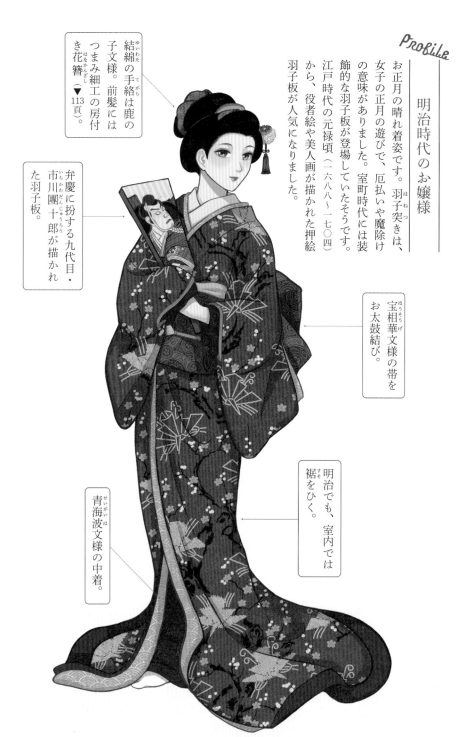

明治時代のお嬢様

お正月の晴れ着姿です。羽子突きは、女子の正月の遊びで、厄払いや魔除けの意味がありました。室町時代には装飾的な羽子板が登場していたそうです。

江戸時代の元禄頃（一六八八～一七〇四）から、役者絵や美人画が描かれた押絵羽子板が人気になりました。

結綿（ゆいわた）の手絡（てがら）は鹿の子文様。前髪には つまみ細工の房付き花簪（はなかんざし）（▼113頁）。

弁慶に扮する九代目・市川團十郎（いちかわだんじゅうろう）が描かれた羽子板。

宝相華（ほうそうげ）文様の帯をお太鼓結び。

明治でも、室内では裾（すそ）をひく。

青海波（せいがいは）文様の中着。

129

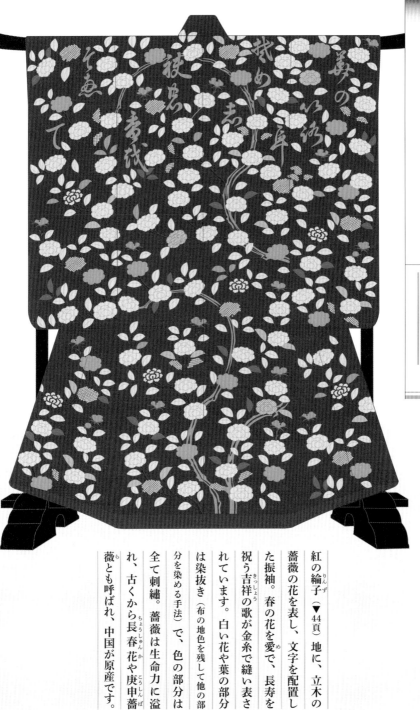

紅の綸子（▼44頁）地に、立木の薔薇の花を表し、文字を配置した振袖。春の花を愛で、長寿を祝う吉祥の歌が金糸で縫い表されています。白い花や葉の部分は染抜き（布の地色を残して他の部分を染める手法）で、色の部分は全て刺繍。薔薇は生命力に溢れ、古くから長春花や庚申薔薇とも呼ばれ、中国が原産です。

130

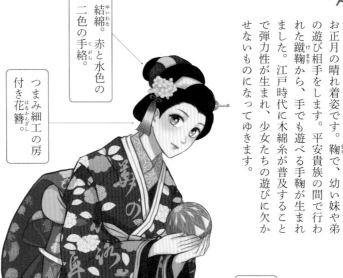
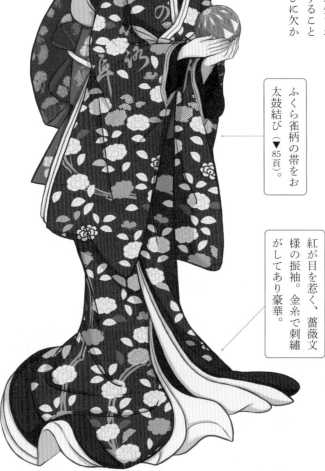

Profile

明治時代のお嬢様

お正月の晴れ着姿です。鞠で、幼い妹や弟の遊び相手をします。平安貴族の間で行われた蹴鞠から、手でも遊べる手鞠が生まれました。江戸時代に木綿糸が普及することで弾力性が生まれ、少女たちの遊びに欠かせないものになってゆきます。

結綿。赤と水色の二色の手絡。

つまみ細工の房付き花簪。

ふくら雀柄の帯をお太鼓結び（▼85頁）。

紅が目を惹く、薔薇文様の振袖。金糸で刺繍がしてあり豪華。

白の綸子(りんず)（▼44頁）地に、若松と七宝模様が描かれた打掛。真っ直ぐ天に伸びる若松は、神の依代とされ、正月飾りにも使われるめでたいモチーフです。七宝繋ぎ（▼46頁）は、同じ大きさの円を四分の一ずつ重ね合わせて規則的に繋げていく文様。仏教の七つの宝を示す「七宝(しっぽう)※」と呼ばれ、宝尽くし模様の一つです。

＊金、銀、瑠璃(るり)、玻璃(はり)、硨磲(しゃこ)、珊瑚(さんご)、瑪瑙(めのう)などの貴金属や宝石（仏典により諸説ある）

現代の花嫁

和装の花嫁さん。代々受け継がれた打掛で祝言を挙げます。角隠しが婚礼用の被り物になったのは明治以降のことで、江戸時代に武家女性が外出時に用いた揚げ帽子が元になっています。懐に筥迫や懐剣を挟むのも、御殿女中を真似したと言われています。

文金高島田にべっ甲の櫛、簪、笄。帽子は角隠し。

懐剣を帯に挿し、懐に筥迫。手には末広。

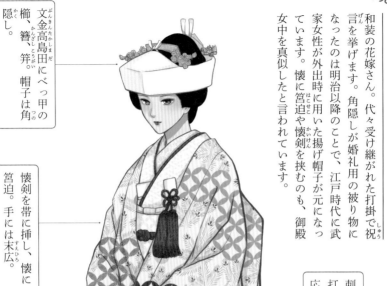

刺繡と型鹿の子で表された打掛。総模様で、慶事に相応しい華やかさ。圧巻。

卍崩し〈紗綾形〉（▼46頁）文様の振袖。

133

江戸〜明治の履き物（女性）

江戸〜明治の履き物（女性）

江戸時代、下駄や草履が一般的な履き物でした。特に下駄は歴史が古く、平安時代の足駄が発展したもの。江戸では四角いもの、上方では丸いものが多いようです。

両ぐり
前歯と後歯とを同じ型にえぐった下駄

あと角

堂島
大坂・堂島の米仲買が履いたこととに由来

あと歯
後ろだけに歯を入れたもの

ぽっくり
女児用の下駄

櫛形
のめり型の駒下駄の一種

吾妻下駄
台に畳表を張った樫の薄歯の下駄

小町形
前方にのめりをつけ、後歯を丸形にして台の底をくったもの

日和下駄
差し歯下駄。主に晴天の日に履く歯の低い下駄

草履下駄
松材の台部表面に草履を取り付けたような下駄

二番小町
小町形より、くり方が大きいもの

足駄
雨降りなど道の悪い時に用いる高い歯の下駄

雪踏
防水のために底に牛皮が張られた草履

江戸〜明治の履き物（男性）

両ぐり
前歯と後歯とを同じ型にえぐった下駄

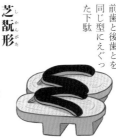

芝翫形（しかんがた）
歌舞伎役者の三代目・中村歌右衛門に由来

堂島（どうじま）
大坂・堂島の米仲買が用いたことに由来

櫛形（くしがた）
のめり型の駒下駄の一種

新橋形（しんばしがた）
芸人または洒落者用

薩摩下駄（さつまげた）
台の幅が広い、杉材の下駄

あと丸（まる）
台を斜めに切り、後ろを丸く削ったもの

庭下駄（にわげた）
庭を歩くための下駄。主に焼き杉製で簡素

麻裏草履（あさうらぞうり）
麻の平紐をうずまきにして、裏に縫いつけたもの

日和下駄（ひよりげた）
差し歯下駄。主に晴天の日に履く歯の低い下駄

草履下駄（ぞうりげた）
松材の台部表面に草履を取り付けたような下駄

雪踏（せった）
防水のために底に牛皮が張られた草履

足駄（あしだ）
雨や雪など道の悪い時に用いる高い歯の下駄。爪革というカバーをつけることも

子供芝翫（こどもしかん）

子供日和（こどもひより）

少女ぽっくり

135

明治時代の靴

洋靴

日本には古来から貴人が履いていた『沓(くつ)』などの履き物がありました。しかし日本は高温多湿な上に、西洋と違って家に出入りするたびに履き物を脱ぎ履きする慣習があり、着物の文化の中では草鞋、草履、下駄などが長い間の主流でした。

日本に西洋の靴が入ってきたのは幕末で、国内生産が始まったのは、明治三年(一八七〇年)のことでした。創始者は、旧佐倉藩士で実業家だった西村勝三という人物。軍の兵隊用の靴を作るための工場からスタートしました。しかし兵隊さんたちは、履き慣れない靴の窮屈さに非常に苦労したようです。また、明治時代の洋靴はあまりにも高価だったので、一般庶民にとっては手の届く代物ではありませんでした。

沓

礼服用靴(れいふくよう)

大礼服の時に履く靴。側面にゴムが縫い付けてある

深ゴム靴

くるぶし丈の紳士用ブーツ。ゴムが入っていて伸縮性がある

ボタンがけ

ボタンで留めるブーツ。男女ともに流行した

半靴(はんぐつ)

浅い西洋風の紳士靴

軍事用

明治初期頃の陸軍用の靴。製靴業は、軍事用から始まって発展した

短靴(たんぐつ)

半長靴(はんながぐつ)

婦人用

編み上げ靴(あみあげ)

明治末期〜大正時代の女学生の履き物としても有名

半編み上げ靴(はん)

現代でいうハイヒール。十六世紀頃のヨーロッパで誕生したとされる

婦人半靴(はんぐつ)

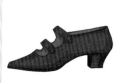

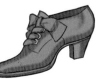

136

江戸〜明治 女性の被り物

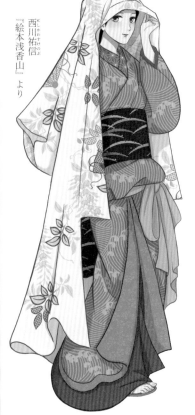

西川祐信
『絵本浅香山』より

『貞丈雑記』より

被衣は、衣類用の小袖をただ被っているわけではなくて、頭にフィットしやすいように仕立てられている

被衣 (かつぎ)

女性が外出する際に頭から被っていた衣服。古くからの慣習でしたが、江戸では顔を隠すことが禁止されたのと、結い髪が華美になったこともあり、被衣の風習は消えていきました。しかし、上方では幕末頃までは使われていたとされています。

お高祖頭巾 (こそずきん)

婦人用の頭巾。主に冬の季節、防寒のために着用します。袖形のため「袖頭巾」とも呼ばれます。

江戸時代後期

小袖の片袖をそのまま使ったような形をしている。手拭いで首の部分を結ぶのがポイント

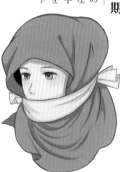

明治時代

江戸時代に比べ、ピッタリしている。余った布を首のところでグルグル巻きにする

江戸〜明治の上衣（女性）

「道中着」は、雨や土ぼこりを防ぐために着用するコートのような役割でした。生地は木綿（▼42頁）や羅紗（らしゃ）などがあり、腰の辺りでしごき帯（▼84頁）を結びます。

「被布（ひふ）」は、半合羽（▼139頁）に似た形の上衣で、十九世紀初頭に登場し、女性たちの間で流行しました。茶人や俳人も着ることがあり、室内でも着られました。衿が丸くて、紐の房飾りがついているのが特徴。装飾が施されているものも多く、防寒とオシャレを兼ね備えていました。被布は明治時代になると「東コート」と呼ばれ、女性たちがよく着ていました。丈は長く、生地は毛織物を使います。

道中着（どうちゅうぎ）

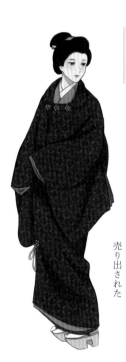

被布（ひふ）

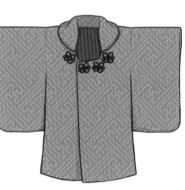

東コート（あずま）

吾妻（あずま）コートとも呼ばれる。明治初年、東京でこの名で売り出された

138

江戸〜明治の上衣（男性）

（かっぱ）

合羽は、防寒着や雨着として着られました。桃山時代に日本を訪れた南蛮の宣教師の外套がそのルーツ。初めはケープ状の衣類だったそうですが、後に袖がある雨羽織も合羽と呼ばれるようになります。丈が長いものを「長合羽」、短いものを「半合羽」（▼43頁）といいます。素材には、防水加工を施した和紙（▼43頁）や木綿、羅紗などがありました。時代を下るとそれに加え、麻（▼42頁）・葛布（▼43頁）・芭蕉布*（▼43頁）のほか、縮緬織（▼44頁）や緞子（▼44頁）などの贅沢な生地も使われるようになり、装飾性が高くなっていきました。

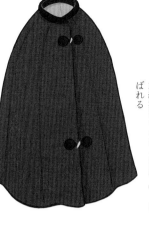

坊主合羽（ぼうずがっぱ）

宣教師が着ていたことに由来。木綿製のものは「引廻し」と呼ばれる

*芭蕉布…芭蕉の繊維からできた糸で織った布のこと

長合羽（なががっぱ）

江戸後期には裕福な商人から武家や僧侶らにも広がった

半合羽（はんがっぱ）

長合羽よりも丈が短い。町人が着た。女性や子どもも着ることがあった

（はんてん）

半纏は、江戸時代初期頃に登場し、庶民に着られた丈の短い上着のこと。「半天」とも書きます。裏地の間に綿を入れた綿入半纏や、刺し子などが施されて丈夫に作られた火消半纏などがありました。脇下が縫い合わせてあり、紐が付いていないのが特徴。

綿入半纏（わたいればんてん）

『守貞漫稿』より

綿入半纏は防寒用で、生地は主に縦縞の縮緬（ちりめん▼44頁）・紬（つむぎ▼44頁）・木綿（もめん▼42頁）など。衿部分に黒掛衿（くろかけえり▼80頁）をかける

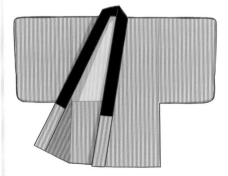

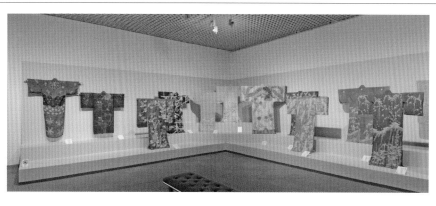

松坂屋コレクションについて

「松坂屋コレクション」とは、現在、東京、名古屋、大阪などで百貨店を営業している大丸松坂屋百貨店の松坂屋が、戦前の昭和六（一九三一）年から十四（一九三九）年頃を中心に収集した染織品コレクションのことです。もともと、松坂屋京都仕入店内に所在した松坂屋京都染織参考館の収蔵品で、長らく、松坂屋の呉服製作のデザインソースなどとして使用されてきたため、原則非公開でした。収蔵されていた染織品は小袖、裂、琉球衣裳、能装束、小袖雛形本をはじめとする染織関連史料などで、合わせて一万件ほどでした。

平成に入り、バブルが崩壊した後、呉服の売り上げが減少していき、収蔵していた染織品の呉服製作のデザインソースとしての役割が少なくなりました。この状況の中、松坂屋はこれらの染織品の役割を模索することとなりました。そのような中、平成二十（二〇〇八）年に、名古屋市博物館をかわきりに「小袖 江戸の

「松坂屋コレクション」とは、現在、オートクチュール」という展覧会が開催され、以降、国内外での展覧会などで紹介されるようになり、美術品としての価値を持つようになりました。結果、参考品やデザイン帖であった染織品が美術品としての価値を有し、価値が変換していきました。

平成二十二（二〇一〇）年に京都仕入店は閉鎖されました。それに伴い、収蔵していた染織品は松坂屋の創業の地である名古屋に移管され、その一部が一般財団法人J・フロントリテイリング史料館に収蔵された時から、「松坂屋コレクション」とよばれるようになりました。平成二十三（二〇一一）年、松坂屋美術館にて「松坂屋創業四〇〇周年・松坂屋美術館開館二十周年記念松坂屋コレクション展」、令和三（二〇二一）年には「松坂屋創業四一〇周年・松坂屋美術館開館三十周年記念 うつくしき和色（わのいろ）」の世界-KIMONO-」などをはじめ、国内外の展覧会で紹介されています。

素材データダウンロード

本書で使用している素材データを読者の皆さまにご提供します。背景透過のPNGデータです。

絵を描かれる方には服や背景のあしらいに、またはホームページのデザインなどにもお使いいただけます。素材をきっかけに小袖の世界に親しんでいただけたら幸いです。

利用規約

著作権は著者に帰属します。

購入者に限り、個人利用および商用利用を問わず、何度も使用することができます。

（新聞・雑誌・広告などのDTPデザイン、Webデザイン、自社商品パッケージ、チラシ、店舗POP、同人誌、テレビ番組のテロップ、漫画・アニメーション・イラスト作品の衣装や背景など）

ただし、本素材が主役および購買の決め手となるような、メインとしてのご使用はおやめください。必ずご自身のコンテンツと合わせてご使用ください。

使用許諾範囲内であれば、申請やクレジット表記は必要ありません。データそのものや一部または加工したものを、素材データとして複製、配布、譲渡、転売する行為や、複数の人数でデータを共有する行為は、固くお断りいたします。

使用例

人物イラストの着物の柄として使用。素材の柄は消したり足していただいてOK！

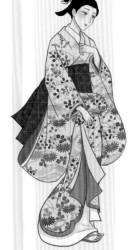

鶴と桐唐草
kosode_04.png

更紗
kosode_03.png

桜に文字
kosode_02.png

菖蒲と蓬に菊花
kosode_01.png

梅木
kosode_08.png

花籠
kosode_07.png

秋海棠と菅笠
kosode_06.png

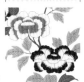
牡丹1
kosode_05.png

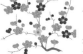
秋草と虫
kosode_12.png

立涌2
kosode_11.png

立涌1
kosode_10.png

牡丹2
kosode_09.png

ダウンロード方法

左のQRコードからアクセスしてダウンロードしてください。

このURLはご購入様のみ有効です。複写、転載などはおやめください

唐松
kosode_13.png

おわりに

ここまでお付き合いくださり、ありがとうございました。現代の生活にあまり馴染みがないであろう江戸時代の出版物「小袖雛形本」について、読者の皆様に少しでもお伝えできたのならば嬉しく思います。また江戸着物ならびに文様の美しさや多彩さに触れ、新たな発見や気づきがありましたらこれ以上の喜びはありません。ご感想やご意見などございましたら是非お寄せくださいませ。

そして、こんな無謀な企画に乗ってくださったマール社さんには、前回に引き続き感謝の念に絶えません。担当編集の林綾乃さん、松本明子さんには、たくさん支えになっていただきました。本当にどうもありがとうございます。

快くコレクションの資料を貸してくださった松坂屋さんには、多大なる謝辞をお伝えしたいと思います。監修を引き受けてくださった、松坂屋美術館学芸員の荘加直子さんにも心より感謝を申し上げます。

最後になりますが、本書を手に取って下さった読者の皆々様、至らぬ点も多々あり恐縮ですが、どうか楽しんで読んでいただければ幸いです。ご興味のある方は、ぜひ素材も使ってみてくださいね。本当にどうもありがとうございました！

またどこかでお会いできますように。

撫子凛

142

参考文献

▷ 小袖 江戸のオートクチュール 松坂屋京都染織参考館の名品（図録）
▷ 松坂屋コレクション 技を極め、美を競う（図録）
▷ 松坂屋創業410周年 松坂屋美術館開館30周年記念 うつくしき和色の世界 KIMONO（図録）
▷ 江戸モード大図鑑 小袖文様にみる美の系譜（図録）
▷ 日本ビジュアル生活史 江戸のきものと衣生活（小学館）
▷ 江戸モードの誕生 文様の流行とスター絵師（角川選書）
▷ 小袖雛形（青幻舎）
▷ 東京風俗志（筑摩書房）
▷ 日本の女性風俗史（京都書院）
▷ 幕末・明治 美人帖 愛蔵版 ポーラ文化研究所編（新人物往来社）
▷ 日本の婚礼衣裳 寿ぎのきもの（東京美術）
▷ ビジュアル版 詳説 日本の宝飾文化（東京美術）
▷ すぐわかる日本の伝統文様 名品で楽しむ文様の文化（東京美術）
▷ すぐわかる 産地別 染め織りの見わけ方（東京美術）
▷ すぐわかる 日本の装身具（東京美術）
▷ 新聞連載小説の挿絵でみる近代日本の身装文化（三元社）
▷ 日本人のすがたと暮らし 明治・大正・昭和前期の身装（三元社）
▷ 日本史色彩事典（吉川弘文館）
▷ とりあわせを楽しむ日本の色（平凡社）
▷ 日本の美術10 No.341町人の服飾（至文堂）
▷ 復元 江戸生活図鑑（柏書房） 資料 日本歴史図録（柏書房）
▷ 浮世絵にみる江戸美人のよそおい（ポーラ文化研究所）
▷ 結うこころ 日本髪の美しさとその型（ポーラ文化研究所）
▷ 日本の髪型（光村推古書院）
▷ 黒髪の文化史（築地書館）
▷ 江戸衣装図鑑（東京堂出版）
▷ 江戸結髪史（青蛙房） 江戸服飾史（青蛙房）
▷ 図解 日本の装束（新紀元社）
▷ 江戸のふぁっしょん／図録（麻布美術工芸館）
▷ 近世風俗志―守貞漫稿―（岩波文庫）
▷ 日本服飾小辞典（源流ブックス）
▷ 絵解き「江戸名所百人美女」江戸美人の粋な暮らし（淡交社）
▷ 日本服飾史（光村推古書院）
▷ 裁縫雛形（光村推古書院）
▷ 素晴らしい装束の世界 いまに生きる千年のファッション（誠文堂新光社）
▷ 文化論（日本理容美容教育センター）

❖ 著者プロフィール

撫子 凛／なでしこりん
1984年千葉県生まれ。イラストレーター、画家。
歌舞伎、着物、日本美術、江戸時代のものが好き。
主な著書
『大人の教養ぬり絵＆なぞり描き 歌舞伎』（2020年、エムディエヌコーポレーション）
『イラストでわかる お江戸ファッション図鑑』（2021年、マール社）
HP http://nadeshicorin.com/
X（旧Twitter）@nadeshicorin

❖ 監修者プロフィール

荘加直子／しょうか なおこ
1971年愛知県生まれ。日本女子大学大学院人間生活学研究科修了。博士（学術）。
専門分野：日本の染織史・服飾史。
（株）松坂屋に入社後、2000年に学芸員資格を取得。
以後、松坂屋美術館学芸員。
展覧会企画：「松坂屋創業410周年・松坂屋美術館開館30周年記念
うつくしき和色の世界-KIMONO-」

❖作画協力　宮鼓

小袖雛形ファッションブック
イラストで楽しむ江戸着物の文様とデザイン

2024年4月20日　第1刷発行

著者　　　撫子 凛
監修　　　荘加 直子
発行者　　田上 妙子
印刷・製本　図書印刷株式会社
発行所　　株式会社マール社
　　　　　〒113-0033
　　　　　東京都文京区本郷1-20-9
　　　　　TEL 03-3812-5437
　　　　　FAX 03-3814-8872
　　　　　https://www.maar.com/

● ブックデザイン　北尾 崇(HON DESIGN)
● 校正協力　　　　吉田みなみ
● 企画・編集　　　林綾乃、松本明子
　　　　　　　　　(共に株式会社マール社)

ISBN 978-4-8373-0924-6　Printed in Japan
©Nadeshiko Rin, 2024

片手髷……髷のひとつ。ひとつに結んだ髪を上から輪に曲げて、笄に巻きつけた女性用の髪型

すじ笄髷……笄を隔てて髪の輪が筋かいに並んでいる、女性用の髪型

丸髷……既婚女性の代表的な髪型。髷を楕円形で扁平にする

髱……日本髪を結った際の、後頭部に張り出した部分。京坂では「たぼ」でなく「つと」と呼ぶ

鶺鴒髱……江戸時代中期に流行した。細長くした髱に髷差しを入れ、上向きにカーブさせる

鷗髱……江戸時代中期に流行。後ろへ長く突き出した髱

勝山髷……江戸時代前期の吉原遊女・勝山に由来する女性用の髪型。はじめは、ひとつに束ねた髪を大きな輪をつくり笄を横に挿したもの。時代が進むと幅が広くなり、丸髷の原型になった

鬢……頭部の左右の側面。耳ぎわの髪

中剃り……頭の中央部のみを剃ること

垂髪……長く垂らした髪のこと

小銀杏……一般的な男性用の髷。町人が好んだ

お長下げ……御殿女中などが行事の際に結う

お垂髪……宮中の高位女官などが正装の際に結う

片外し……頭上で輪に結び、笄を横に挿して、輪の一方を外した髪型。おもに位の高い御殿女中が結った

高島田……根を高くした島田髷

つぶし島田……髷の中央をひとつに潰したようにした島田髷

おしどり……京坂地方の娘に多く結われた。島田髷に、おしどり毛（橋）をかけたもの

下げ髪……後頭部で髪をひとつに束ねて垂らした髪型。現代のポニーテール

玉結び……髪先を輪に結ぶ、くだけた形の女性用の髪型

結綿……つぶし島田の中央を飾りの布で結んだもの

根下がり兵庫……根が下方に下がった兵庫髷

文金高島田……根の位置が最も高い島田髷。現代の花嫁の髪型

目次

小袖雛形ファッションブック

イラストで楽しむ江戸着物の文様とデザイン

[著] 撫子凛

[監修] 荘加直子（松坂屋美術館学芸員）

マール社